U0042617

用音樂
存下
孩子未來

朱宗慶打擊樂教學系統

盧家珍
林紋如
著

用音樂存下孩子未來

三十多年前，我從維也納返臺，隨即結合演奏、教學、研究、推廣工作，致力推動打擊樂的發展。一九八六年，打擊樂團成立後，我和樂團團員到各地演出，民眾的迴響總是超乎預期的熱烈，許多觀眾欣賞完樂團演出後，紛紛向我表示對打擊樂的高度興趣，詢問哪裡可以學打擊樂？原本我便想結合演奏和教學來推廣打擊樂，但團員們因為演出活動日增，時常分身乏術，逐漸無法負擔如此大量的教學工作，於是我起心動念，構思創辦一個打擊樂的教學系統，將我的理想付諸實踐。在這樣的背景脈絡下，打擊樂教學系統於一九九一年正式成立。

當時，我的出發點很簡單，就從每個人與生俱來的心跳開始。在我看來，打擊樂接近人們敲敲打打的本能，很適合作為引領孩子進入藝術領域的入門磚。再者，打擊樂具有高度的可親近性，生活中唾手可得的物件用品，只要能夠發出聲響，就可以成為打擊樂的樂器。因此我認為，以擊樂為媒介，孩子得以發揮本能，在遊戲中快樂成長，經由接觸和感受，自然而然地歡上音樂，再透過學習和訓練，循序漸進地培養詮釋表達的能力，並鍛造藝術欣賞的品味。

從這樣的教學理念延伸應用，我於是召集、組成了研發小組共同討論，針對三歲到十八歲、不同的學習階段，合力設計課程、編撰教材。與此同時，透過教學系統不斷進行師資的招募和職訓，培育具備音樂基礎以及教育相關知識的藝術教育工作者，自基礎教育向下扎根，在

各地播下藝術種子；而各地的教室，更是扮演起「民間藝文中心」的角色，讓音樂藝術住進更多的家庭和社區。

經過多年的努力，如今，打擊樂教學系統不但實踐了「用音樂存下孩子未來」的理想，使音樂自幼便能成為陪伴人們成長、分享喜怒哀樂不可或缺的好朋友；在這個過程中，還培育出了為數不少的專業演奏家和音樂工作者。另一方面，我們也將分享的視野擴展，從幼教的經驗延伸至成人學習，開發出「活力班」，讓大朋友們也可以一起在音樂中盡情揮灑、自在徜徉。

我相信，無論是將音樂作為專業工作，或者是成為業餘愛好，透過打擊樂課程所帶來樂趣體驗和美感陶冶，都將豐富生命、滋養生活，並且有益身心健康。

適逢打擊樂團成立三十週年，也是教學系統成立二十五週年，藉此機會，我們檢視過往、展望未來；從創辦理念到教學現場，從實作到論述，這是我們首度將多年來的經驗總結成書出版，與大家分享。在此，要感謝專書撰稿和編輯團隊的努力，感謝所有參與過教學系統的夥伴們，包括樂團團員、教室主任、講師以及行政同仁，努力將理念準確、適切地傳遞與分享，並成為教學系統和學生、家長之間最佳的溝通橋樑。這片用愛和生命力所澆灌、耕耘的園地，我們會繼續守護，使之更為茁壯，結出更多豐碩的成果。

朱宗慶打擊樂教學系統創辦人

朱宗慶

回顧與感謝

朱宗慶打擊樂教學系統成立屆近二十五週年，這是我們第一次嘗試書寫自己。從系統創辦的始末、理念的闡述，以至教學現場的面面觀，我們用文字記錄了這段在寧靜中慢慢改變了臺灣音樂學習面貌的歷程；並以此作為賀禮，向創立三十週年的朱宗慶打擊樂團致敬。

任何事情的起始動機可能都十分單純，朱宗慶老師作為推動臺灣打擊樂發展的前驅者，當他在維也納求學的階段就在思考，要如何將這種位於舞臺邊緣的冷門器樂能予以發揚光大？這是他的職志也是使命；於是在他回國後就不斷透過演奏、教學、研究和推廣這四個面向的工作推動，一步步地往前走，從此就再也沒有回頭之路。

「只要有心跳的人，都會喜歡打擊樂」，這是朱老師最常掛在口頭上的一句話，在音樂廳、學校、廟口，我們都親眼見證了打擊樂所帶來的旋風與魅力；如果音樂的啟蒙是從打擊樂開始，並能按部就班以妥切的課程規劃循序引導，這不僅有助於打擊樂的推展，也可為當下的音樂教育開創出一條嶄新的學習途徑。

朱宗慶打擊樂教學系統的誕生看似偶然但也是必然，由於臺灣社會經濟條件在八〇年代快速的提升，嬰兒潮世代的父母對孩子的才藝學習有著更高的期待；不同於以往音樂教學的方式，我們另闢蹊徑，試圖在體制外重新建立了孩子的音樂學習經驗。無論教材的編寫、老師的

培訓、教學的方法論，到教學中心的營運管理都有一套流程規範，絕不馬虎也絕不偷懶。

二十多年來，有十三萬的孩子曾在我們教學系統上過課，這也代表有十多萬個家庭曾和打擊樂結緣，背後所隱含的力量是巨大的。；教學系統的工作不只是引領了孩子親近藝術，讓音樂留駐心底成為最美麗的印記；它也讓我們有機會重新審視自己的價值，身為一位音樂教育工作者，我們對社會能有什麼貢獻？我們能為未來的孩子做些什麼？

如在書中作者描寫了老師、教室主任、家長和孩子的心情感想，我們看見教學系統所帶來的正向能量，以及人與人之間真心動情的一面。無論今日角色為何，只要身處其中，每個人都曾為臺灣的音樂教育作出了新的選擇，成就了自己也成就了別人。在此衷心感謝朱宗慶老師創辦了這系統，以及曾為打造這個教學系統而流過汗水、付出心力的每一位參與者。

朱宗慶打擊樂教學系統董事長

目次

國家圖書館出版品預行編目(CIP)資料

用音樂存下孩子未來：朱宗慶打擊樂教
學系統 / 盧家珍, 林紋如撰文. -- 初版. --
臺北市：傑優文化, 遠流, 2016.06
208面 ; 17 x 22.5公分
ISBN 978-986-6943-57-7 (平裝)

1.打擊樂 2.音樂教學法

917.505 104028363

用音樂存下孩子未來
——朱宗慶打擊樂教學系統

作者　　　盧家珍、林紋如

出版者　　傑優文化事業股份有限公司
創辦人　　朱宗慶
發行人　　劉叔康
地址　　　臺北市士林區基河路26號2F
電話　　　(02)2886-6899
網址　　　www.jpg.org.tw
法律顧問　林信和律師

編審　　　劉叔康、蔡貴華、沈鎂喻、林紋如
總編輯　　盧家珍
專案執行　郭秉嘉

美術編輯　仲雅筠
印刷　　　傑崴創意設計有限公司
圖片提供　朱宗慶打擊樂教學系統

共同出版　遠流出版事業股份有限公司
地址　　　臺北市南昌路二段81號6樓
電話　　　(02)2392-6899
傳真　　　(02)2392-6658
劃撥帳號　0189456-1
網址　　　http://www.ylib.com
E-mail　　ylib@ylib.com
著作權顧問　蕭雄淋律師

出版　　　2016 年 6 月 初版一刷
定價　　　新臺幣 300 元

| 2016 | 2015 | 2014 | 2013 | 2012 | 2011 |

◆ 正式推出活力班課程。

◆ 因應社會對休閒、健康、成長學習之需求，開發活力班課程。

◆ 澳洲教學中心獲得ATCCQ「2014 Taiwan Brand Award」臺灣文化品牌獎。

◆ 拍攝教學系統首支「微電影」。

◆ 結合企業資源管理與顧客關係管理，建構「團隊資源平臺」(Group Resource Platform)。

◆ 舉辦首次團隊共識營。

◆ 「上海教學總部」喬遷至上海普陀區，並更名為「中國大陸總部」，作為樂團與教學系統的共同平臺。

◆ 於「上海市群眾藝術館」開設打擊樂教學課程。

◆ 為貼近教學現場，教學總部由北投搬遷至士林劍潭。

◆ 導入電子簽核系統，簡化內部作業流程。

◆ 樂樂班第二次教材改版完成。

◆ 樂樂班進行第二次教材改版。

◆ 幼兒班、基礎班、先修班第二次教材改版完成。

◆ 教學系統成立二十週年。

2010　2009　2008　2007　2006

◆ 北京雙井、上海八佰伴教學中心成立。

◆ 教學系統歷年學員人數累計突破十萬人。

◆ 上海虹橋教學中心成立。

◆ 樂樂班第一次教材改版完成。

◆ 推出新版「成人玩樂班」課程。

◆ 樂樂班進行第一次教材改版。

◆ 幼兒班、基礎班、先修班進行第二次教材改版。

◆ 於林口、竹北成立教學中心。

◆ 於上海浦東「東方藝術中心」設立大陸地區第一家教學中心。

◆ 成立上海教學總部，並進行簡體版教材開發。

◆ 於岡山、內湖、蘆洲成立教學中心。

◆ 推出成人班課程。

◆ 海外第一家教學中心於澳洲布里斯本成立。

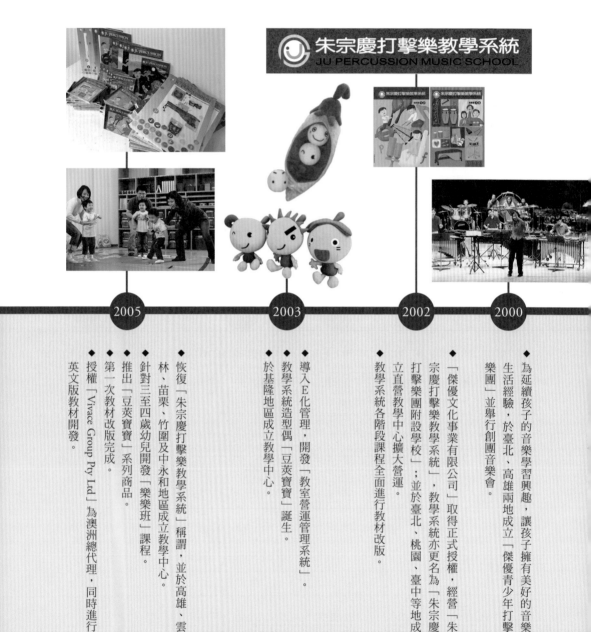

朱宗慶打擊樂教學系統
JU PERCUSSION MUSIC SCHOOL

2005

◆ 恢復「朱宗慶打擊樂教學系統」稱謂，並於高雄、雲林、苗栗、竹圍及中永和地區成立教學中心。

◆ 針對三至四歲幼兒開發「樂樂班」課程。

◆ 推出「豆莢寶寶」系列商品。

◆ 第一次教材改版完成。

◆ 授權「Vivace Group Pty Ltd」為澳洲總代理，同時進行英文版教材開發。

2003

◆ 於基隆地區成立教學中心。

◆ 教學系統造型偶「豆莢寶寶」誕生。

◆ 導入E化管理，開發「教室營運管理系統」。

2002

◆ 教學系統各階段課程全面進行教材改版。

◆ 「傑優文化事業有限公司」取得正式授權，經營「朱宗慶打擊樂教學系統」，教學系統亦更名為「朱宗慶打擊樂團附設學校」；並於臺北、桃園、臺中等地成立直營教學中心擴大營運。

2000

◆ 為延續孩子的音樂學習興趣，讓孩子擁有美好的音樂生活經驗，於臺北、高雄兩地成立「傑優青少年打擊樂團」並舉行創團音樂會。

朱宗慶
打擊樂教學系統
大事紀 (1991-2016)

1998　1997　1993　1992　1991

1991

◆ 朱宗慶打擊樂教學系統創立。

1992

◆「朱宗慶打擊樂教學系統」正式營運，並委由「高品文化事業有限公司」營運管理，於臺北、臺中、彰化、嘉義、臺南、高雄等地成立打擊樂教學中心。

1993

◆ 與「高品文化」結束合作關係，由「翰力文化事業有限公司」接手營運管理事宜。

1997

◆「傑優文化事業有限公司」成立。

1998

◆《藝類》雜誌創刊，以月刊形式發行迄今。

〇〇五年信誼基金會所做的統計調查中，全臺灣兒童學習樂器以鋼琴為首，打擊樂則躍居第二；到了二〇一三年，東方線上的市調中，打擊樂仍穩居第二。足見多年來的打擊樂推廣，確實已達到普及的目標了。

臺灣奇蹟　放眼世界

三十年來，樂團、基金會、教學系統這樣的鐵三角組合，以及同心圓的擴展架構，在管理實務中開創了一種嶄新的營運模式，而當初以滿腔熱情帶著大家向前衝的朱宗慶，同時也締造了令國際樂壇驚豔的臺灣打擊樂奇蹟。

隨著同心圓的範圍愈來愈大，「朱宗慶打擊樂團隊」這個緊密的大家庭，在追求永續經營的共同目標下，除了有像家人一般的包容相處、鼓勵打氣的溫馨氛圍之外，更重要的是能建立可長可久的制度，以及紀律嚴明的做事準則。朱宗慶更以「感性的驅動、理性的承擔」來期勉教學系統的工作夥伴，因為有熱情，大家全力投入工作，但也必須有方法和堅持不懈的毅力，才能走得更遠。

未來，在「朱宗慶打擊樂團隊」的鐵三角支持下，教學系統的每個人都將更有自信地站在音樂教育的最前線，以打擊樂為最佳的媒介，讓同心圓像漣漪般一圈圈擴大，與世界各地分享打擊樂的熱情與專業實力，共同見證不一樣的音樂教育。

打擊樂從難登大雅之堂的陪襯角色，如今已成為音樂教育體系中的一環，從小學到博士班，都可見到打擊樂蓬勃發展與專業學習的成果，在體制外，無論在教學或社會活動的參與上，亦能見到打擊樂的積極身影。對此，我深感欣慰與珍惜。

經營模式。

同心圓的第二層為基金會，它的任務就是為打擊樂的專業化和普及化而努力，製作精緻的表演節目，並透過各種形式的演出來推廣打擊樂。在基金會的策劃下，樂團每年平均國內外的演出超過一百五十場，除了演出外，基金會每三年舉辦一次「臺灣國際打擊樂節」，目的在促進臺灣與國際打擊樂的交流。而每年舉辦的「臺北國際打擊樂夏令研習營」，更提供國內學習打擊樂的年輕學子另一個學習管道。基金會也開設各項打擊樂的講座與研習課程，並將觸角延伸到偏鄉，讓不易接觸音樂藝術的民眾，也有機會親近打擊樂。

同心圓的第三層則為教學系統，目前在全臺灣設有二十四個教學中心，海外則有五個教學中心，這種以打擊樂推廣音樂教育的方式，創下全球先例，同時提供音樂專業工作者發揮所長及展露才華的舞臺，並直接或間接照顧到三百多人的家庭。

過去學習音樂的主流為鋼琴和小提琴，教學系統成立後，開始從小培養人才，歷年來，樂團與教學系統所累積的學生人數達十三萬人。目前臺灣有二十多所大學設有打擊樂主修課程，從小學音樂班到大學音樂科系，以及研究所的碩博士班，都已設有打擊樂專業項目，而早在二

三十年前，社會的藝術風氣尚在發展階段，對打擊樂的認識也很有限，朱宗慶打擊樂團此時成立，並以「演奏、教學、研究、推廣」為目標，開始在國內推廣打擊樂。

一九八九年，朱宗慶號召一群熱心文化教育人士共同創立「財團法人擊樂文教基金會」，這是一個非營利組織，宗旨在推動打擊樂發展，同時也專司樂團的經紀與行政事務。基金會的成立，讓樂團的演出與行政事務得以分責掌理，自此確立了樂團專業化的步伐。爾後，基金會更將觸角延伸至樂團以外，結合政府、企業界與文化界的力量，一方面提升臺灣文化藝術的表演、創作與研究水準，另一方面推動音樂的普及化、專業化與國際化。

兩年後，為因應廣大民眾對於打擊樂學習的需求，朱宗慶打擊樂教學系統創立，以打擊樂為媒介，從啟蒙教育的角度為國人的音樂涵養扎根。教學系統雖然是「公司」組織，但實際上卻是以非營利的精神來經營，每年皆有固定的營收比例挹注基金會，目的是為了支持樂團，同時投入打擊樂的推廣，以及教材的研討與開發。

是鐵三角　也是同心圓

事實上，樂團、基金會、教學系統不僅是合作無間的鐵三角，也建構了一個以「家」為概念、以「愛」為出發點的音樂同心圓，將打擊樂的影響力像漣漪般不斷發散出去。

同心圓的中心即是朱宗慶打擊樂團，他們不但要建立專業口碑，更要培養忠實觀眾，因為「演出帶動教學，而教學又培養出更多藝術工作者與觀眾」，這就是團隊三十年來運作有成的

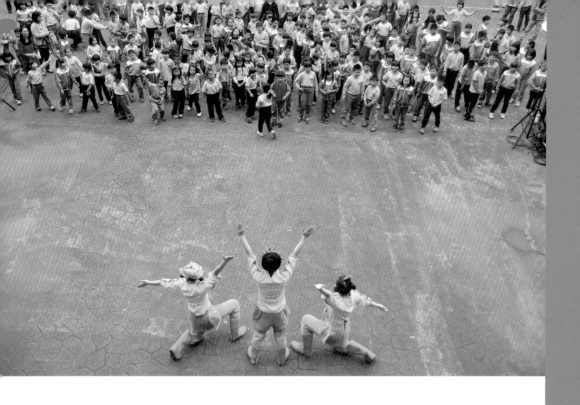

第
5
樂章　愛與生命力的延伸

建構
愛的音樂同心圓

朱宗慶打擊樂團隊
以彼此支援、自給自足的方式，
建構愛的音樂同心圓。
除了致力於音樂教育，
普及打造美好生活的社會使命，
同時也提供音樂專業工作者就業的機會。

建構愛的音樂同心圓　　*200*

音樂展現自我，即便是第一個專修班因人數不足而難產，家長和孩子也願意再等一年，最後終於成班。二〇一二年，第一個大陸傑優成團，立即成為小學員的偶像，如今大陸傑優已有五團了。

「從當初的一卡樂器皮箱，自掏腰包租攤位，到幼兒園、社區辦推廣體驗，現在已不可同日而語。」陳霈霖說，二〇一〇年起，豆莢寶寶開始出現小粉絲，而在教學系統舉辦的二十場推廣講座，以及朱宗慶打擊樂團的跨界、兒童音樂會之後，更是掀起一股打擊樂浪潮，如今有愈來愈多異業單位洽談合作，也推出各種演出型講座，以及持續進行的兒童音樂會和經典音樂會，一路堅持推廣、推廣，再推廣，越來越多人對打擊樂的看法不一樣了。

近十年來，不論是在澳洲，或是中國大陸，教學系統始終秉持著創辦時的理想，將心跳的感動延伸至海外。未來，教學系統將以充足的準備及豐富的經驗作為後盾，迎接不同的挑戰，以文化藝術向世界發聲！

大陸傑優青少年打擊樂團參與打擊樂專場音樂會演出。

已無法負荷所有課程，在地師資的培訓變得刻不容緩，未來一年預估將培訓更多位在地師資，並投入擴點計畫。

以文化藝術向世界發聲

現任中國大陸總部總經理陳霈霖說，教學系統進入大陸近十年來，家長和孩子的改變看得見。

二〇〇七年時，教學系統面對家長諮詢的第一句話便是：「有沒有考級？」到了農曆春節放年假時，居然還有家長擔心主任收了學費就不回來了！到了二〇一二年，家長已漸漸認同教學系統的理念，但是理智與情感還在較勁拔河，一方面想快樂學習，但又怕沒有證書獎狀以資證明。三年過去，現在的家長對於開放的教育方式渴求殷切，不但全心接受教學系統的理念，而且滿心期待看到孩子的成長，「何時有演出？」、「表演比考試有效」是他們常掛在嘴邊的話，他們認為，孩子能享受音樂，具有文化素養，這才是最重要的。

而孩子們也因為打擊樂，心情變得不一樣了。從最早懼怕老師，說一不二的小寶寶，漸漸在老師的引導下，愛上用

朱宗慶打擊樂團隊中國大陸總部的工作同仁，大家就像一家人一樣。

「打擊樂是沒有市場的」，但她不氣餒繼續推廣，讓他們親身體驗，透過各式音樂會，包括兒童、經典、跨界等形式，增加觀眾接觸面向，從而讓他們愛上打擊樂。

朱宗慶打擊樂團的演出確實激起了許多人想要學習打擊樂的動機，無形中帶動了教學，更進而培育了觀眾，這樣的「臺灣經驗」也在大陸發酵，每次兒童音樂會演出完後，教學系統的報名電話就會響起。知名度打開後，學校紛紛找上門來，要成立學生樂團，目前教學系統就為上海實驗東校的國小部和國中部培訓打擊樂團。

林霈蘭說，大陸的家長很重視音樂學習的「考級制度」，剛去大陸時，許多朋友都勸她要加入考級制度，教學系統才可能有發展，但她並不為所動。「我們要回到創辦人的初衷，教學系統希望孩子敲敲打打快樂地長大，所以我們必須不斷說服家長，溝通我們的理念。」

打擊樂團隊設立中國大陸總部

二○一三年，上海成立朱宗慶打擊樂團隊「中國大陸總部」，宣告揮別拓荒期進入發展期。

最初，教學系統在大陸的辦公室是三個房間，一間是講師宿舍，一間是出差住宿的房間，另一間則是倉庫，客廳就是辦公室，只有兩張桌子。過了幾年，終於搬進條件比較好的辦公室，但是空間還是不敷使用。如今的總部為國小校舍改建而成，雖然內部並不豪華，然而空間是之前的八倍，除了辦公室之外，排練室、會議室、樂器室等都有了著落，功能相當齊全。

目前教學系統在京滬共設有四個教學中心，因應需求的增加，從臺灣派駐大陸的七名教師

井、上海八佰伴教學中心成立，二〇一三年，教學系統於「上海市群眾藝術館」開設打擊樂教學課程，這也顯現教學系統活潑的教學方式及扎實的教學內容，受到在地家長及社教機構的認同。

透過演出帶動教學

林霈蘭表示，以前朱宗慶打擊樂團到上海都是屬於交流性質的演出，現在開始售票演出，不但要建立口碑，更要培養忠實觀眾，讓演出帶動教學風氣，而教學又能培養出更多的觀眾，這就是打擊樂推動的「臺灣模式」，透過樂團、基金會、教學系統三者之間的相互扶持支援，形成一種良性循環。

「不論演出或教學，最大的苦惱是說服別人信任你。」剛開始上海人都認為

團員吳慧甄（左）和徐啟浩在大陸推廣打擊樂。

是那麼回事！」林霈蘭說，除了保有原創辦人的理念和精神之外，教材要在地化，改為當地的習慣用語之外，還有老師的適應問題，以及面對不同的學生反應與家長要求。當時只要提到打擊樂，大家的認知就是「打鼓的，這有啥好學！」就算知道打擊樂的人，印象也只停留在中國大鼓或西洋爵士鼓，因此她和夥伴必須發揮拓荒精神，竭盡所能的舉辦推廣活動，以打響教學系統的知名度。

「我們必須同時在大陸地區推廣兩個概念，一個是朱宗慶打擊樂教學系統的品牌，另一個則是讓大家瞭解打擊樂是什麼。」初期，她們硬著頭皮拜訪幼兒園，只要有任何大型兒童集會場合，她們就會設攤位、辦體驗活動，甚至帶著一個小皮箱樂器到臺商家中，請臺商幫忙找來七、八位小朋友，現場做示範教學，就這樣透過各式推廣活動，漸漸讓上海家長了解什麼是打擊樂教育。過程中，也發現兩岸不同的民情，在大陸冬天晚上冷，幾乎開不了班，在臺灣週日是學生休息日，但大陸週末學生反而多。

二〇〇九年，上海虹橋教學中心成立，隔年，北京雙

教學系統獲上海家長及社教機構的認同，
在群眾藝術館開設打擊樂教學課程。

中國大陸總部成立，朱宗慶打擊樂教學系統創辦人朱宗慶（右二）、董事長劉叔康（左二）、執行董事林㵘蘭（右一）與大陸總經理陳㵘霖（左一）共同揭幕。

賽的最大收穫。」澳洲布里斯本教學中心近十年的努力，終得開花結果。

教學系統深耕大陸

相較於澳洲教學中心挑戰東西方文化的融合，同屬華人文化圈的中國大陸應該拓展起來輕鬆許多吧？答案卻不見得如此。除了推廣打擊樂，還要推廣教學系統的品牌，一切還是從頭開始。

朱宗慶打擊樂團算是很早就到大陸交流的臺灣表演藝術團體，一九九〇年第一次到北京和上海交流，一九九三年首次到上海演出，此後和當地的文化、學術界聯絡並保持互動。此外，上海和臺灣的天氣、氛圍都比較相近，因此，當教學系統決定前進大陸時，毫不考慮便選擇了上海。二〇〇七年，教學系統於上海浦東「東方藝術中心」設立大陸地區第一家教學中心，首任中國大陸總部總經理、現任基金會執行董事林㵘蘭和現任中國大陸總部總經理陳㵘霖，就這麼拉了一只小皮箱來到上海，開始一步一腳印打拚。

「大家都以為臺灣經驗可以很容易在大陸複製，其實根本不

心跳的延伸　　194

比賽主要分成團體及個人兩大部分，澳洲布里斯本教學中心精選了十六位從四年級到十年級的優秀學生代表，他們在打擊樂的學習時間分別由四年至九年，共報名參加了十七項比賽項目。學員們也果然不負眾望，以優秀的技巧、穩健的臺風及絕佳的默契，分別在每一項參賽項目都取得了獎盃獎品。值得一提的是，布里斯本教學中心是本屆唯一在每一項參賽項目中皆獲得獎項的全勝參賽團體。

王珮羽表示，參加比賽當然不是學習音樂的目的，朱宗慶老師並不鼓勵，但也適度同意，因為比賽可以讓學員審視自己的學習成果，也可以吸取大型舞臺經驗，更重要的是，教學中心所有家族成員，在比賽練習過程中各自扮演著不可或缺的角色，在主任的督促、老師的耐心指導、行政姐姐的鼓勵、家長的支持下，學生們才能安心認真的努力練習，並且互相扶持，讓這些日子成為一次難能可貴的回憶。「我希望所有學習音樂的孩子們，都能吸收這次參加比賽的經驗，為自己的音樂之路注入更多的毅力和信心。更重要的是去體會音樂世界的豐富，以及音樂所帶來的快樂，這也是此次參加音樂會……

右一：澳洲教學中心負責人陳秋燕、主任王珮羽共同獲頒臺灣品牌文化獎。

右二：教學中心主任王珮羽全心投入，加上教學總部共同研究修改，終於開發出適合澳洲當地的打擊樂教材。

左：澳洲布里斯本教學中心參加2015年舉辦的第十六屆澳洲打擊樂大賽一舉爆發，囊括多個獎項，成績傲人！

始學打擊樂的外國小朋友，一直堅持到現在也已是青少年了，他們都對打擊樂有著無比的熱情，在學校也很出風頭。」

布里斯本教學中心這樣的努力耕耘，也在二〇一四年得到鼓勵，由澳洲昆士蘭臺灣商會與昆士蘭科技大學商學院共同主辦的「臺灣文化品牌獎」，即頒給了該教學中心，王珮羽興奮的說：「我們在澳洲奮鬥了這麼多年，很開心得到這個獎，證明我們已被認可。」

澳洲打擊樂大賽成績傲人

為了讓孩子們有個挑戰自我的舞臺，同時也為了建立教學系統在當地的品牌知名度，負責人陳秋燕、主任王珮羽幾年前開始帶著他們參加澳洲打擊樂大賽（Australian Percussion Eisteddfod），每年都有不同的進步，而孩子們的音樂能量更在二〇一五年八月舉辦的第十六屆澳洲打擊樂大賽一舉爆發，囊括多個獎項，成績傲人！不僅讓教學中心的教學成果受到矚目，也讓學員更加堅持自己的音樂學習之路。

澳洲打擊樂大賽的比賽項目幾乎包含了各項打擊樂器，

統，獨樹一格以打擊樂為重點，藉由人類敲敲打打的本能，自然快樂地透過演奏、遊戲、身體律動、歌唱、說故事、音樂欣賞等活動，引發孩子對音樂的興趣，培養音樂的技巧，透過打擊樂器的節奏，讓學子由簡入繁走進音樂的世界，更因此創造了打擊樂在臺灣迅速崛起的盛況。因此，在多方考量與評估下，朱宗慶將臺灣的培育經驗嘗試移植到海外，讓西方文化背景下成長的孩子，也有機會可以接觸來自臺灣的朱宗慶打擊樂教學系統，而澳洲便成為第一塊試金石。

多年來，澳洲布里斯本教學中心深耕音樂教育，在負責人陳秋燕、主任王珮羽不畏艱難的全心投入下，逐漸受到當地家長與學生的重視與喜愛。王珮羽說，教學系統一開始招生時，大多是華人的孩子參加，這幾年也漸漸開始有西方孔出現，也有很多中西混血的小朋友。對於孩子學才藝這件事，她認為西方家長是從休閒娛樂的角度出發，尊重孩子的意願，而東方家長大多以培養第二專長為考量，較有「堅持」的概念，所以她們花了很多的心思，讓孩子們有持續學習的動力。「事實上，孩子們在這兒都很開心，有幾位三、四歲就開

澳洲教學中心有幾位三、四歲就開始學習的小朋友，一直堅持到現在已是青少年了。

朱老師的心裡話

我們已有二十幾年的教學推廣經驗，但仍會秉持著高度專業精神，不斷提升品質充實內涵，希望這套教學系統也可以藉著打擊樂分享給全球各地的孩子們。

才順利研發出適合澳洲學童的打擊樂教材。

各種文化落差，包括語言、法規、市場策略等種種困難，並在符合創辦人朱宗慶的理念下，澳洲布里斯本教學中心終於在二〇〇六年正式開幕，並成為澳洲當地音樂界和僑界的一大盛事。

走在人前，總是寂寞得多，陳秋燕說，在成立教學中心之前，光是要符合布里斯本市政府的法規就努力很久。教學中心主任王珮羽也說，教學經驗移植澳洲還是要依據當地文化民情做些改變，因此教材內容添入了澳洲當地民謠改編曲，此外，所有教材也要改為英文，而且不是「美式用語」，而是「英式用語」，這在當時也磨了很長一段時間，所幸有教學總部的協助，

獨樹一格的擊樂教學法

對於朱宗慶而言，這套由國人自創的擊樂教學法首度在海外落實，也算是臺灣音樂教育經驗成功移植國外的一個範例。朱宗慶在二十多年的演奏、教學、研究與推廣中，從打擊樂這門領域所發展出的成效，已對臺灣的音樂教育產生重要影響。

目前世界上最早被提起的四大教學法，包括：達克羅茲教學法、高大宜教學法、奧福教學法及鈴木教學法。以學術的觀點來看，由朱宗慶創辦的打擊樂教學系統，有別於目前世界四大教學系

朱宗慶打擊樂團十五週年時，朱宗慶向大家揭櫫了「全球化」、「國際化」的決心，多年來，樂團確已朝向國際化的目標穩穩前進，二〇〇六年，朱宗慶打擊樂教學系統的教學理念也開始延伸到國外，以澳洲為第一個海外據點，接著前進上海、北京，邁向全世界，立志成為世界五大教學系統之一！

教學系統前進澳洲

二〇〇六年，教學系統於南半球的澳洲布里斯本設立教學中心，這也是第一個成立海外據點的華人音樂教學系統。

澳洲教學中心的成立起因於旅澳華僑陳秋燕，二〇〇二年當她第一次觀賞朱宗慶打擊樂團的演出後，便成了朱團頭號樂迷，由於她在布里斯本從事音樂教育工作，因而與教學系統一拍即合，在與朱宗慶討論之後，就有了設置澳洲教學中心的構想。

歷經兩年不斷溝通與調整的籌備期後，二〇〇四年十月雙方簽下合作意願協議書，開始共同努力、一起圓夢，克服

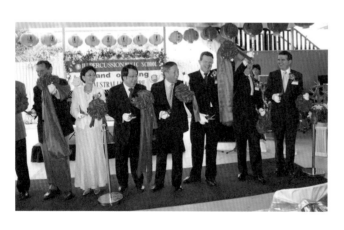

澳洲布里斯本教學中心於2006年正式開幕，成澳洲當地音樂界和僑界的一大盛事。

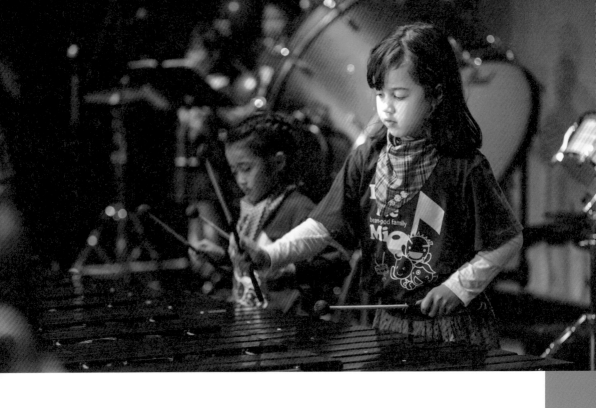

心跳的延伸

二〇〇六年起，
教學系統以豐富的經驗作為後盾，
將心跳延伸至澳洲和中國大陸，
迎接不同的挑戰，
以文化教育向世界發聲！

⑤

愛與生命力
的延伸

二十五年來，朱宗慶打擊樂教學系統深耕臺灣，影響
數十萬孩子，創造另一項「臺灣奇蹟」，甚至讓國際
打擊樂界嘖嘖稱奇。未來，教學系統除了展現自己的
價值，並將種子繼續撒向海外，讓愛與生命力延伸，
也讓朱宗慶打擊樂教學系統的品牌能永續經營，在世
界發光。

一首樂曲。」難怪傑優結業式時，瀞瑩上臺只說了句「謝謝家人」，便哽咽起來，再也說不出其他的話語。這件事雖然至今想起來仍覺得糗，不過也是真情流露吧！

這些系統寶寶們，雖然來自不同的地方，如今也都有不同的際遇，但因為都在教學系統度過美好的童年和青少年時期，使得他們不約而同地展現出熱情開朗的氣質，在團體中善於溝通合作，也擁有極佳的人緣。回味這段「擊樂人生」，每個人的臉上都展現了笑容，因為有感動，因為有朋友，讓他們當年即便在升學壓力下，也不願放棄打擊樂。二十五年倏忽過去，打擊樂不但沒有在他們的生命中褪色，反而成為生活的一部份，繼續在未來的日子裡相知相伴。

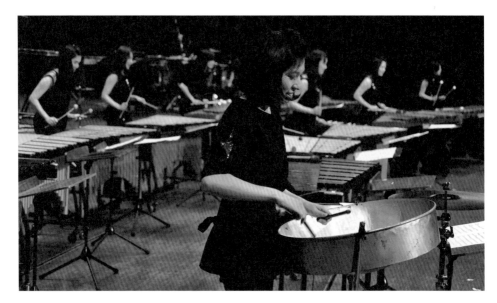

李昕珏參加2014朱宗慶打擊樂團冬巡音樂會。

右：李昕珏小時候和何鴻棋老師的合照。

左：彭瀞瑩參加傑優青少年打擊樂團的公演。

昕珏決定報考音樂班，並以朱宗慶打擊樂團的「四大天王」為偶像，然後進入躍動打擊樂團、朱宗慶打擊樂團2，直到現在成為一團見習團員，想起來都覺得不可置信。

昕珏說，小時候的她非常害羞，個兒小小都不講話，第一次表演康加鼓時，站在臺上總是低著頭躲在大鼓後面，爸媽也不知道她在做什麼。這樣的她，在打擊樂的陪伴下，度過了叛逆的青春期，而當她首次演出兒童音樂會時，臺下的阿姨看到她活潑開朗的模樣，居然感動得哭了！

瀞瑩小時候也是媽媽騎機車送去上課的，即便有一陣子媽媽身體不好，但仍堅持讓瀞瑩學下去。瀞瑩坦承自己小時候並不勤學，專修班時還因為常常不練習，讓媽媽氣得差點不讓她繼續學，後來進了傑優才漸漸開竅，到了躍動打擊樂團之後，更是進入「狂練」模式。

大三時，瀞瑩決定以進入朱宗慶打擊樂團為目標，現在的她不但是見習團員，還指導傑優的學生。看到這些孩子們，瀞瑩也想起自己的傑優時光。「那真是一段單純而毫無雜念的美好回憶，可以認識不同的人，大家一起分享對音樂的看法，共同完成

習，大家感情都很好，處事也比較圓融，知道彼此合作，這是其他樂器主修比較難以體會的。」

鄭丞志還依稀記得小時候的鐵琴上有蜜蜂貼紙，打擊樂的課程很新鮮，讓他覺得很有趣，但他也坦承，不愛練琴的他，在升上傑優時遇到了瓶頸，由於國中課業壓力變大，加上樂團老師要求也高，讓他曾一度想退團。到了國三時，由於樂團練習加入主題式演奏，曲目頗吸引人，也提高了練習的意願，從此以後，丞志不再想退團，而且還考上大學音樂系，朝專業之路前進。

「傑優是很棒的回憶，尤其每年的演出更是難得的經驗，我永遠記得國三時演出的《快樂餐車》和《廚師帽子》，那一年很重要！」丞志說，打擊樂在他的人生裡，從伴奏變成主旋律，他以自己的經驗鼓勵大家學習音樂一定要「堅持」，挫折難免會有，但走過瓶頸之後，就會學到正面思考的價值。

朱宗慶打擊樂團見習團員——李昕珏、彭瀞瑩

李昕珏和彭瀞瑩都是從幼兒班開始上課的「資深系統寶寶」，住在桃園的昕珏還記得，當時教學中心還不是很普及，所以她上完幼兒班課程，一年後才等到中壢教學中心開設先修班，上完先修班課程後，又等了一年，才到臺北上專修班，每週都是媽媽開車長途跋涉，直到傑優成立之後，她才自己坐火車到南港上課。

國一的時候，昕珏曾因為學校課業而中斷了打擊樂課，「那時我突然覺得好空虛！」後來

的事。吳瑄是臺北的擊樂寶寶，丞志則是臺中的擊樂寶寶，他們都是從小就進入教學系統，一路升上傑優青少年打擊樂團，後來選擇走向音樂專業之路。

吳瑄的目標很清楚，從走進教學中心的那一刻，她就被打擊樂書包和打擊黏土迷住了！之後，她看著兒童音樂會舞臺上的大哥哥、大姊姊們，不但技巧一流，還穿著繽紛的服裝，自信的模樣讓她羨慕極了，心裡暗暗立志：「我以後也要像他們一樣，走上舞臺！」

國中的時候，吳瑄在何鴻棋老師的鼓勵下報考高中音樂班，後來又考上臺北藝術大學，如今她果然夢想成真，成為二團的成員，每年巡迴演出兒童音樂會，與臺下的小弟弟、小妹妹們同樂。「我覺得學打擊樂的人比較活潑，因為通常是團體練

在兒童音樂會中擔綱演出的鄭丞志。　　在兒童音樂會中擔綱演出的吳瑄。

家一起巡演，如今她已是傑優的專任老師，也是教學系統的講師，不只會教學，還要會管理。「也算是彌補當年沒有機會參加傑優的遺看著這些半大不小的青少年，每每令她好氣又好笑。

「也算是彌補當年沒有機會參加傑優的遺憾吧！」蔡欣樺笑道。

相對於欣樺的遺憾，孟穎則是第一屆傑優創始團員。她記得當年是因為拿到了教學系統的「啄木鳥冰箱貼」，每次開冰箱都會看到招生訊息，在好奇心的驅使下，便要求爸媽讓她學打擊樂。

孟穎記得當時的教材中，四分音符是一隻狗，全音符是河馬，而自製樂器最令她印象深刻，因為她用有紋路的瓶子製做了一支刮胡。「那時專修班是吳思珊老師，教材都是一張一張的，不像現在是一本一本的，不過曲目都很令人期待，像《筷子》、《拉丁金曲》，還有參加二團校園巡迴時演奏的《瓜地馬拉》，練習的情景，至今仍歷歷在目。」

自稱「老傑優」的孟穎，曾參與第一屆傑優在國父紀念館演出的創團音樂會，那份悸動令她久久不忘，她很感謝媽媽的支持，讓她能夠持續這份對打擊樂的熱情，並傳承下去。而當這位老傑優遇到調皮又可愛的小傑優時，也總是苦口婆心的告訴大家：「只要不放棄，就一定能看到成果！」

朱宗慶打擊樂團2——吳瑄、鄭丞志

對於朱宗慶打擊樂團2的吳瑄和鄭丞志而言，打擊樂就像空氣一樣，是生活中再自然不過

結合的愉悅，還能把自己小時候學習打擊樂的經驗和家長們分享，很受大家歡迎呢！

傑優專任老師──蔡欣樺、戴孟穎

蔡欣樺和戴孟穎可以說是教學系統元老級的人物！教學系統於一九九一年創立，蔡欣樺於一九九三年進入基礎班，戴孟穎則是一九九六年進入基礎班，在她們的年代，專修班還沒有正式編寫的教材，甚至連傑優青少年打擊樂團都還未出生。

欣樺記得自己是在觀賞朱宗慶打擊樂團的兒童音樂會時，看到了教學系統的招生廣告，因此在學習鋼琴之餘，又多學一樣打擊樂。在這個大家庭裡，她受到何鴻棋老師和黃堃儼老師的鼓勵，也以他們為學習的目標，升上專修班之後，換上了專業的書包，更令她得意不已。

當時傑優青少年打擊樂團還未成立，因此專修班結業的欣樺，只好改上個別課，同時也更加堅定了要走專業之路的決心。實踐大學音樂系畢業後，她成為二團的團員，跟著大

 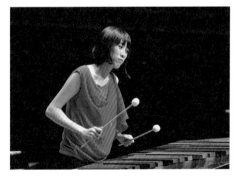

蔡欣樺（左圖左二）和戴孟穎（右圖）都是元老級的系統寶寶。

大學畢業後，鈺融出國取得碩士學位，回國後也從事自己熱愛的打擊樂教學工作，並固定於臺北市立交響樂團附設管樂團演出。她回首過去，認為是音樂帶她一路走到這兒，「我很感謝教學系統讓我認識音樂、愛上音樂，若不是音樂，也不會有這樣的人生。」

教學系統講師──林宸伊

目前在板橋中山教學中心擔任講師的林宸伊，小時候原本學鋼琴，因為聽到鄰居練習打擊樂的聲音，也吵著要學，於是就這樣一路學到傑優了。

在傑優的日子是宸伊最快樂的時光，宸伊說，以前她的個性比較膽小，不會主動和別人交談，連買東西都不敢結帳，進了傑優之後也只是默默的旁觀，沒想到時間久了，她竟然在同學的帶動下變得開朗起來。「學打擊樂的人真的很容易把快樂感染給別人，處在一個歡樂團體中，大家最後都變活潑了。」

高中考上音樂班之後，宸伊不喜歡枯燥的樂理，因此大學刻意逃避音樂科系，原以為和打擊樂無緣了，沒想到在一個偶然的機會裡，她指導了一位教學系統的小朋友，讓他有很大的進步，這份成就感讓宸伊發現自己是喜歡教學的，於是便報考教學系統的講師。如今的她，不但享受工作和興趣

林宸伊（二排右三）參加傑優青少年打擊團，交了許多好朋友。

打擊樂教學——王鈺融

目前在北新、光仁、博愛等國小社團教打擊樂的王鈺融，是先修班的時候進入教學系統，專修班的時候遇到「凶狠的阿棋老師」，在他的嚴格要求下，激發出「人類求生的意志與潛能」，才開始認真看待打擊樂。

專修班畢業後，鈺融等了兩年傑優才成立，在阿棋老師和思珊老師的建議下，她決定要走專業音樂之路，由於讀的是普通高中，她必須在課後另外加強鋼琴和樂理，蠟燭兩頭燒很辛苦，所幸在傑優練曲子讓她很開心，反而鋼琴是有一搭沒一搭的練習。「鋼琴在樂句的詮釋占優勢，打擊樂則可以讓節奏和速度更穩定。」

鈺融後來順利考上實踐大學音樂系，繼續接受阿棋老師的指導。這期間她也參加了基金會主辦的打擊樂夏令營，看到了一般音樂班不會接觸的爵士鼓和鋼鼓，覺得眼界大開。

「我覺得在教學系統成長的孩子很幸福，因為練團而有一群志同道合的好友，也有豐富的資源和環境，讓我們的視野得以拓展。」

右：王鈺融認為是音樂帶她走上不同的人生。

左：王鈺融至今還保留當年的專修班結業證書。

也在傑優，於是幾個要好的同學便私下組了一個小團，自己接洽外面的演出。由於大家和教學中心的主任、行政姐姐很熟，所以平日就利用空教室練習，有表演的時候就自己整理樂器、自己搬運樂器，覺得很有趣。

後來高椿把這件事情告訴樂團的林敬華老師，沒想到老師也一起加入，而原本是四個人的小樂團，最後竟然變成全班出動，連行政姐姐也跟著去，可見大家對「玩音樂」這件事是多麼有興趣。「這些經歷，為我的求學生活打開了一個紓壓的出口。」

喜歡敲奏木琴、曾一度想考音樂系的高椿，高三時還買了一臺馬林巴木琴，而且除了傑優之外，還持續上個別課，後來雖然沒有走上音樂這條路，但他認為音樂的影響力無所不在。「不論音樂或美術，都是藝術的陶冶，經過長久的接觸，會漸漸轉化為美學上的養分，或許現在的工作並沒有接觸五線譜，但在構思時，腦海會有比較多的畫面，對設計是很有幫助的。」黃高椿現在仍會和傑優好友們保持聯繫，不時時聚會。

右：黃高椿小時候練習鐵琴的模樣。
左：正在畫設計圖的黃高椿。

政瑋記得，當時為帶動氣氛，一位外籍老師將現場學員分為四部，各自負責不同的拍手節奏，然後再一起合奏，效果出奇的好！於是他把這招偷學下來，不僅高中音樂課拿出來獻寶，連到了特種部隊接受大頭兵訓練，長官要他表演時，他也用這招獲得滿堂彩。政瑋笑道：「根據我的經驗，一般人只能用簡單的節奏分部，不能有切分音，這可是學過打擊樂的人才有的本領！」他臉上流露出一絲掩不住的驕傲神情。

桌上的手機鈴聲響起，那旋律正是日本作曲家繼田和廣的《夢幻列車》，政瑋又笑了，他說：「你看，打擊樂從來沒有離開過我！」

設計師──黃高椿

目前從事建築設計的黃高椿，是一九九五年進入基礎班的系統寶寶，回憶那段打擊樂學習歷程，他印象最深刻的就是在傑優的日子。

「雖然國中有升學壓力，但是上課專心練就好，回家其實不必花太多時間。」高椿笑道，當時他有認識的朋友恰好

右：黃政瑋當年在專修班的成果發表會，和同班同學一起拍照。
左：黃政瑋在臺大醫院藥劑部上班時與媽媽合影。

出當天，主持人還特別問大家：「有沒有注意到有人拿三支棒子呢？」讓士堯驕傲不已。

高中時，士堯加入管樂社，過去一路學到傑優的音樂基礎，讓他可以很快觸類旁通，又學習了低音管，甚至擔任指揮。政大新聞系畢業後，士堯進入古典音樂雜誌任職，將所學及過去音樂經驗結合。

「第一次訪問朱宗慶打擊樂團，那種感覺很特別。」士堯記得朱老師說「節奏感不止學音樂的人需要，它對各行各業都有幫助」，當時他居然起了雞皮疙瘩！原來自己做事在意步調、注重團隊合作，或許就是兒時音樂經驗的潛移默化。不一定要從事音樂相關工作，也能感受音樂無遠弗屆的影響力！

醫院藥劑師——黃政瑋

現任臺北榮民總醫院藥劑師的黃政瑋，閒來無事就會不自覺的敲起桌子，節奏分明，讓一旁的人忍不住側目，原來是「打擊樂症候群」！

四歲從幼兒班開始學習的黃政瑋，覺得在教學系統上打擊樂課的時光，是他最快樂的童年回憶。當時他常常沒練習就厚著臉皮進教室，上了專修班和傑優之後，舞臺上像神一般的朱宗慶打擊樂團團員們，都成了自己的老師！尤其是兒童音樂會的「阿棋叔叔」，更讓他覺得驚喜。

國中時，政瑋參加基金會主辦的第一屆打擊樂夏令營，成為班上年紀最小的學員，那一年夏令營在國立臺北藝術大學舉辦，政瑋就跟著一群大哥哥大姐姐在學校度過一段充實的日子。

《MUZIK古典樂刊》副總編輯——連士堯

家住南投的連士堯，媽媽是位音樂老師，每當朱宗慶打擊樂團來表演的時候，她總會帶著幼小的士堯到文化中心看演出，因此，當爸爸得知臺中成立了朱宗慶打擊樂教學系統，立刻問士堯有沒有興趣，而他也不假思索的回答：「好呀！」於是，這段「南投—臺中」的擊樂接送情就此展開。

小四才進入教學系統，士堯和班上一、二年級的同學相比，顯得格格不入，經過兩次跳級，好不容易在先修班才遇到年紀相仿的同學。回想起這段歷程，士堯印象最深刻的是課程環境的友善，他不諱言自己小時候活潑調皮，但上課時卻未因此受到冷落，大家總是一起敲打，就算敲錯了也還是很開心。

進入先修班之後，曲目變得比較正式，書包裡的小樂器也換成鼓棒琴槌，一種「專業」的虛榮感爬上了士堯嘴角，學習態度顯得更加認真，雖然家裡沒有馬林巴木琴，士堯就用兩隻手指頭代替琴槌，敲打鋼琴的鍵盤。有一次，有一首曲子用到三支琴槌，而且還要在臺中SOGO百貨公演，當時老師指定士堯負責這個聲部，演

連士堯參觀環球影城

得懷念。

宇程是個安靜的孩子，他記得剛進入教學系統時，總是習慣待在角落，直到專修班時，才和班上同學培養出好感情，大家一起升上傑優，變得更無所不談。宇程記得初見傑優指導老師黃堃儼時，大家都有一種「偶像來到身邊」的興奮感。而年度音樂會更是令人期待，他記得有一次在新舞臺演出，「以前認為這是非常專業的場域，只可遠觀而已，做夢也沒想到自己能站上它的舞臺！」

由於宇程的爸爸是律師，所以他很早就以法律為志向，如今已是政大法律研究所二年級的學生，也同時考上了司法官和律師執照。回顧自己的打擊樂學習過程，宇程認為自己養成了「持續」的好習慣，即使自己很忙很煩，也會撥出十分鐘練習，即便是在國三升學期間，也沒有退出傑優。「我記得老師當時安排我負責《犬夜叉》的鼓類聲部，既能避免敲奏主旋律的壓力，又能滿足多項鼓類樂器的成就感，很感謝他。」如今，宇程雖不像傑優時期頻繁練習，但他始終是朱宗慶打擊樂團的「鐵粉」，而打擊樂也永遠留在他的生命中。

右：江宇程參與第十一堂課的教室表演。
左：江宇程針對八仙塵爆事件，籌備一場研討會。

為孩子開啟一扇音樂之窗，創造接觸、喜歡音樂的機會，是多麼美好的一件事情。

李孟軒（左邊黑色上衣者）在國際打擊樂夏令營擔任輔導員的工作，是一段非常有趣而且記憶深刻的經驗。

營一年比一年更壯大的奇蹟。「每一屆夏令營的識別證，我都還留著！」

阿棋老師原本一直希望孟軒能報考音樂系，但最終他還是選擇了不同的路。孟軒說，打擊樂為他開了一扇音樂之窗，讓他陸續接觸了鋼琴、吉他等不同樂器，他在大學時還曾靠著教爵士鼓賺了三年學費，如今在醫院擔任法務，音樂更是扮演著自己和他人的潤滑劑，其重要性不言可喻。最重要的是，新婚不久的他，老婆也是在第四屆夏令營認識的，結婚當天，他們還和打擊樂的死黨們一起在臺上演出呢！

政大法律研究所──江宇程

二十年前，四歲的江宇程被帶到板橋教學中心，教鋼琴的媽媽認為他應該學點才藝，恰好表姊在教學系統上課，所以他就跟著表姊的腳步，從幼兒班到傑優結業，這段成長的過程，特別值

時間過得飛快，不知不覺朱宗慶打擊樂教學系統已經創立二十五年，當年四歲和小學一年級分別進入幼兒班、基礎班的孩子，如今也是三十歲上下的社會中堅了，他們現在都在做什麼呢？曾經熱愛的打擊樂、曾經說要相守一輩子的音樂好朋友，如今還在不在他們的身邊呢？

醫院法務──李孟軒

一九九三年進入基礎班的李孟軒，記得爸爸本來只想帶他參觀教學系統，沒想到當天就把打擊樂書包背回家了！

專修班畢業後，孟軒進入傑優，非音樂科班、視譜能力也不太好的他，因為表演慾強，所以還頗得當時擔任指導老師的樂團副團長何鴻棋寵愛。「阿棋老師常安排我打定音鼓或爵士鼓，既不需要看太多譜，又能滿足我的表演慾，很感謝他。」

一九九八年，基金會首次主辦的打擊樂夏令營，孟軒恭逢其盛，當時學員只有六十人，大

李孟軒專修班時演出照，此時打擊樂對於孟軒來說，還只是單純的才藝學習，後來變成了興趣，擁有更多的熱情！

多來自臺北和高雄傑優，大家一起在國立臺北藝術大學度過十幾天，到了營隊結束時，每每依依不捨，相約明年再來。於是，這群好友們果真如候鳥一般，每年於夏令營相會，孟軒共參加了四次夏令營，後來還成了夏令營的輔導員，見證了夏令

擊樂系統點將錄

一、二、三，來點名！

比比誰在教學系統的資歷久。

前幾代的打擊樂學生，

現在已經三十歲左右了，

他們分布在各行各業，

有的還成為朱團的生力軍。

大家一起來談談快樂的擊樂回憶。

怡平說，成人班的每位學員在職場上或許都有許多不為人知的經歷，但是一來到教室，每位夥伴皆用心投入課程之中，或許有的樂曲並不容易，但是她看到的全都是喜樂，不曾看到淚水與氣餒。「每週上課，我都能體會到簡單的幸福感，而這個幸福感，正來自於每位夥伴心中住著的小孩。」

一輩子的好朋友

朱宗慶常說，「辛苦一年、快樂一小時、回味一輩子！」無論是大人或小孩，在快樂的學習環境裡接觸、感受、喜歡音樂，或是在專業的舞臺上接受挑戰、追求完美，只要投入、享受每一個過程，必定都會有所收穫。

於是，我們看到傑優的孩子們在舞臺上展現出大將之風與團隊合作默契，令人感到開心和驕傲；我們也看到已進入社會、甚至退休的大人們，齊聚一堂重溫學習生活，克服種種困難，只為了一圓音樂夢，其堅持的精神更令人感動。孩子們說：「音樂是一輩子的朋友，而且走到哪兒，它就跟到哪兒。」大人們說：「音樂的確能喚回人們的赤子之心，這分感受，每一週上課我們都能體會。」

生活中，有音樂這個朋友，真好！未來，教學系統將繼續透過打擊樂為媒介，引領更多人進入藝術領域。

都在臺南高雄之間往返上課的她，即便如此舟車勞頓，卻甘之如飴，因為在敲奏樂器的當下，不但紓解工作壓力、暫離生活磨難，加上課堂間的歡笑聲、完成曲目的喜悅、克服上臺緊張的過程，以及如膠似漆的師生情誼，都讓她一再上癮、無法割捨。「未來，我好像可以持續到視茫茫、髮蒼蒼、齒牙動搖！」她笑道。

音樂學習資歷最久的學員舒婷，小時候從基礎班學起，一直到先修班，長大成人後又加入這個快樂的大家庭，每次上課總能讓她忘卻平日上班的沉悶與辛苦，她很喜歡一起合奏的感覺，雖然合奏前都要一些些時間的磨合，但成果總是非常開心！她認為同學和睦，老師風趣，只要專注在五線譜和琴鍵上，就能完全拋開工作壓力和挫折。

2012年成人班的快樂合照，後排左一為指導老師李璧如，前排左二是班長怡平。

成人班的學員平日忙碌，只有上課時能齊聚一堂。

「四年級生」到「七年級生」，從「一朵花」到「一枝花」，甚至眼睛變老花，也絲毫不減損他們對音樂的熱情。

負責指導他們的璧如老師笑著說，這班充滿了學習熱忱，一首《過新年》可以從過年前練到過完年，甚至延續到清明、端午，直到滿意才叫停。此外，他們還會主動克服問題，例如老花眼的學生就會將譜放大。

曾有一位六十歲的學員，只因為喜歡音樂而加入成人班，剛開始有點怕，而且眼睛老花，動作不靈活，只懂最基本的五線譜，遇到升記號就沒輒了！還好全班同學都能互相幫忙，老師知道她沒有音樂底子，也一直鼓勵她，讓她相當感動。

擁抱音樂　揮別壓力

資深學員怡平是這一班的班長，近九年來

傑優青少年打擊樂團成立十六年來，除了打開孩子的音樂視野，讓他們擁有美感生活外，這一群孩子們在組團合奏、排練演出的過程中，也發展出能相互欣賞、彼此分享的團隊合作氛圍，同時結交到志同道合的愛樂夥伴。如今結業團員就讀音樂系的人數超乎想像，這是教學系統所始料未及的呢！

用音樂喚醒赤子之心

相對於傑優的成員們都是從小開始學習音樂，成人班的這群大朋友們，和音樂的邂逅可說是相見恨晚了。週三晚上，高雄四維教學中心非常熱鬧，學員全部到齊，原來這是重要的「第十一堂課」，所有的學習成果都在這一天驗收，難怪上課前大家還談談笑風生，一開始合奏時，每個人的表情都變得認真起來！

教學中心主任尤懿文表示，這個成人班可說是歷史悠久，成軍已有十載光陰，而且打破一般人認為「成人學習音樂不會持久」的刻板印象，學員們的感情超級麻吉，從

傑優的孩子們在排練演出的過程中，也學會了如何成全他人、表現自己。

受，一週一次的練習就夠了。同時也學鋼琴的李欣強調，練團不比個人練習，每個人負責一個聲部，若有一個差錯就很明顯，也會影響全團的表現，因此該練的一定要練，否則自己表現不好，還會拖累別人。有了樂團的經驗，李欣在學校也比同學做事來得謹慎，並且深諳合作的道理，在團體之中知道如何運籌帷幄，規劃分工，以達到最大效果。「對自己負責，就是對團體負責！」李欣說。

徐啟浩深知樂團對人格的影響，他認為打擊樂的門檻不高，很容易讓孩子有成就感，並產生自信心，而且在團練的氣氛下，大家一起「磨」曲子，老師不會針對個人加以針砭，團員也不會有丟臉的感受，反而想要讓自己更熟練，幫助大家一起過關。

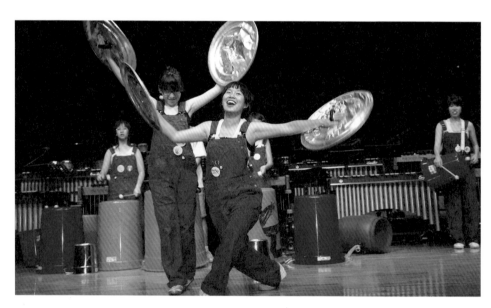

傑優的團員有相同的音樂喜好，有共同的話題，相互鼓勵扶持，就像一家人。

透過團體學習音樂的過程，可以探索音樂與藝術之美，開發無限的創意，用獨特的方式詮釋音樂的各種面貌，讓這段學習歷程留下美好的回憶。

有一種奇妙的興奮感，而當共同完成一首曲子的演出時，更覺得有無比的成就感。

音樂和朋友　讓我找到心靈的出口

曾是傑優團員的廖婉伶，回憶自己的練習場地從最早的南港樂團排練室、北投樂團排練室，直到忠孝敦化教室，她口中形容的排練室就像個藏寶間，裡面有各式各樣的打擊樂器，所有傑優團員的感情都很親密，大家平日雖然打打鬧鬧，但是到了發表會之前，所培養出的默契也是很驚人的。她記得傑優第一次在正式舞臺上演出時，大家心中升起了一份感動和許多的驕傲。「也幸虧在那個青澀的年紀擁有打擊樂，即便在升學壓力下，還有一個發洩的出口！」

和廖婉伶同年的謝昌庭，也非常喜歡傑優的同學，大家有一樣的音樂喜好，有共同的話題，相互鼓勵扶持，就像一家人。上了國中後，他不但沒有放棄琴槌，反而開始思考唸音樂系的可能性，更認真練習。雖然最後功敗垂成，但他還是開心地說：「沒關係，我不讀音樂班一樣擁有音樂，珮菁老師說，音樂是一生的，不是短暫的。」

小學五六年級就加入傑優，如今已經是大學生的李欣，從不認為練團會影響功課，家裡雖然沒有馬林巴木琴，她總利用上課時專心演奏，回家多看譜、多聽旋律和節奏，記住樂曲的感

週末，一群青少年進入朱宗慶打擊樂教室，他們是傑優青少年打擊樂團的團員，雖然他們正值課業壓力沈重的年紀，但他們仍然利用課餘閒暇，齊聚一堂，享受玩音樂的樂趣，大家還七嘴八舌地討論起年度音樂會演出的表演曲目。

年度音樂會　凝聚大家的心

雖然傑優青少年打擊樂團是以學生為主所組成的團體，但在規劃、準備和執行每年的年度音樂會時，基金會和教學總部卻是抱持著和舉辦一團、二團音樂會同樣兢兢業業的態度，希望能用最專業的方式，讓孩子從中去體驗、感受和領悟，促進音樂表現和團隊合作的精神。

另一方面，團隊也運用各種管道，將活動訊息向外推廣，讓年度音樂會的發表成為社會的共同期待，讓更多人有機會去看見傑優的優異表現，並讓每一份實際的參與，能夠產生更大的共鳴與回饋。

從傑優初成立即擔任指導老師的黃堃儼認為，通常年齡有差距的孩子不太會玩在一塊兒，但是傑優的孩子卻相處得很融洽，而且因為大家都是為了音樂的興趣而來，沒有學校的課業競爭，同學之間的感情更加親密，連家長彼此也很熟悉。

同樣擔任傑優指導老師的團員徐啟浩則表示，樂團的成果發表有助於團體合作及自我激勵，在學習音樂的路途上難免有倦怠，但演出之後的成就感可以化為再前進的動力。這一點，傑優的孩子們都十分贊同，從先修班和專修班開始，當舞臺上的燈光投射到身上時，他們就會

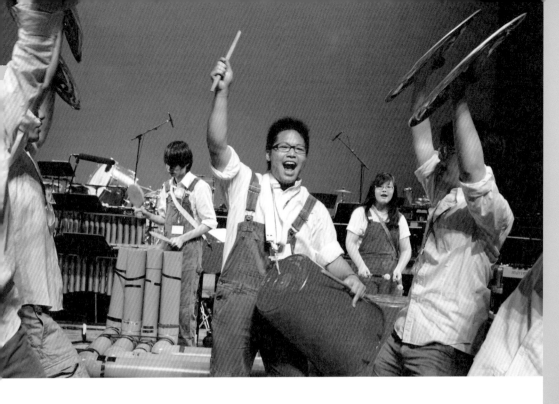

音樂是
我一輩子的朋友

介紹你一個好朋友，

它永遠讓你舒心愉悅。

不論你是從小就認識它，

或是長大後才接近它，

只要你牽起了它的手，

它就是你一輩子的朋友，

這個好朋友就是——音樂。

中，從頭至尾始終堅定的，是大家眼中最沒有音樂細胞的陳爸爸，可是他卻最懂得欣賞。陳媽媽笑著說，有時陪孩子練習時，孩子一直打錯，眼看著母子就要反目時，爸爸總是適切地提出建議，例如：手腕是不是要再靈活些？速度是不是要放慢點？神奇的是，問題有時就這麼解決了！原來，不識豆芽菜的爸爸也有天賦異稟呢！

我們都愛打擊樂

像這樣的音樂家庭故事，各地的教學中心都可以說上一長串！每個帶著稚氣進入教學系統的孩子，吸收了打擊樂的養分之後，漸漸成長茁壯，然後褪去青澀，成為獨當一面的小小演奏家。在這期間我們看到父母的陪伴與堅持，細心守護孩子對音樂的那份喜愛，也愉悅地享受音樂帶來的心靈滋潤。

二〇一四年時，教學系統推出了一支音樂微電影《我們都愛打擊樂！》，劇情描述在飄著細雨的日子裡，哥哥和妹妹這兩個小傢伙忙進忙出，忙著教爺爺奶奶搖沙鈴和打鈴鼓，還得顧好自己的小鐵琴和三角鐵，連爸爸也偷偷練習著邦哥鼓，當壽星媽媽進門那一刻，大家共同努力完成了最驚奇的家庭演奏會，媽媽當場眼眶泛淚，但是臉上的笑容好甜好甜……那一天，生日快樂歌成了全家人最感動的美好時光！

透過打擊樂的學習，每個孩子都成了小太陽，用音樂融化每個人的心，不但在擊樂教室裡串起一個個音符，更把音符帶入家裡，吸引更多人加入，讓愛的圈圈愈來愈大，共譜美麗的樂章。

進度是每個月練一首曲子，但彥綸一堂課就可以學完一首，不知情的人，還以為是老師偏心呢！

受了哥哥的影響，兩個妹妹也開始學習第二樣樂器，彥蓉彈爵士鋼琴，彥潔學長笛，有趣的是，連媽媽也加入學音樂的陣容！原來，陳媽媽看到孩子用四支琴槌敲奏馬林巴木琴，覺得非常帥氣，因此報名教學系統的成人班，想要一點一點跟上孩子的腳步。老師知道她的動機，特別為她選了能夠表現四支琴槌技巧的曲目，陳媽媽好開心，還向公司請假在家練習。

成人班常有表演的機會，由於班長另外還參加了陶笛團，因此有機會便邀請成人班同學打擊樂伴奏。有幾次成人班的表演人數不足，便找來彥綸三兄妹來當「槍手」，難得母子有同臺演出的機會，陳媽媽忍不住得意的說：「我以前一直夢想著和他們合奏，就算搖個沙鈴也好，沒想到願望居然真的實現了！」而臺下的陳爸爸笑瞇了眼，用相機記錄了這難得的一刻。

陳媽媽認為，父母的支持很重要。在孩子們學習的過程

陳彥綸（右三）結業音樂會表演時，爸爸為全班打造的巴斯光年造型。

右：陳彥綸和陳彥蓉和朱宗慶打擊樂團副團長何鴻棋合影。

左：陳家三兄妹在朱宗慶兒童音樂會之後，開心與團員合影。

站在臺上時，就像電影裡的男主角「阿嘉」，帥得不得了！

而當年度音樂會時，夫妻倆更是配合教學中心的服裝競賽，幫忙縫製表演服裝。「我們顧哥哥的班，兩個妹妹則有另外的家長協助。」陳媽媽說，也因為這樣分工合作照顧小孩，他們和許多家長也培養了深厚的革命情感，每到十月，大家就緊鑼密鼓為孩子的造型腦力激盪。「過程雖然辛苦，但當孩子們站上臺的那一刻，心裡的光榮感是筆墨無法形容的。」陳爸爸笑得開心，他也是孩子們最忠實的攝影師。

「孩子若不說停，我們就不會停，學音樂比考試重要多了。」陳爸爸說，雖然孩子進入國中，課業也變得繁重，但他們反而對音樂的渴求更多。除了傑優的曲目更加專業之外，彥綸還另外學習吉他，有了六、七年的打擊樂基礎，他的手腕放鬆而不僵硬，學習能力超強，一般學生的

全家總動員 用音符串成一個圓

而在臺灣北部的新莊，則有另一個活潑開朗的音樂家庭，要找他們很容易，每到週六，這家人就會出現在板橋中山教學中心附近的一家咖啡簡餐店，而且從上午十點一直待到晚上十點，這是他們最重要的「假日休閒活動」。

「我們都在等他們上傑優的課啊！」陳媽媽和陳爸爸笑著說，上午哥哥彥綸上完課，下午換妹妹彥蓉上，晚上還有小妹彥潔的課，一天就這麼結束了。陳媽媽說，為了孩子，就算是公司舉辦員工旅遊，他們也放棄了，雖然有點可惜，但換個角度想，因為打擊樂課，他們也凝聚了全家的感情。

小時候學過鋼琴的陳媽媽，從自己的學習經驗思考，覺得孩子們的玩性大，一定無法好好坐下來持續練習，到時候親子關係也變得緊張，而打擊樂比較多元，似乎很適合當作學習音樂的敲門磚。於是，陳家的三個寶貝，就陸續進入朱宗慶打擊樂教學系統了。

陳媽媽說，三個孩子有不同的個性，哥哥彥綸平時不太練，課堂上跟著敲奏；妹妹彥蓉比較被動，需要提醒；小妹彥潔練得最勤，不用媽媽操心。彥綸曾在基礎班時遇到瓶頸不想上課，結果在媽媽的鼓勵下，以及第十一堂課發表會後，彥綸看到下一期的教材和曲目讓他很心動，於是又決定要繼續上了。

對於孩子們的成果發表會，陳爸爸和陳媽媽也是卯足全力支持。他們印象最深刻的就是兒子有一次演出，當時的曲目是《海角七號》，陳爸爸還特地用紙板製作了一個電吉他，讓兒

二女兒于文今年也將升上大學，只剩小女兒昱芳還在傑優。方媽媽說，之前確實曾經擔心孩子無法兼顧課業，而有一絲「勸退」的念頭，但姊妹三人意志堅定，認為音樂是興趣，而且學習的過程很愉快，有足夠的動力可以持續下去。

「看她們三個臭皮匠，上了傑優之後，就算曲目變難也不怕，有問題就一起討論，比諸葛亮還厲害！」方媽媽說，她不懂樂理，唯一能做的就是盡力支持孩子，而在耳濡目染之下，她漸漸也分得出「好聽」和「不好聽」的差別。她看著孩子們自信滿滿的上臺表演，而且舞臺愈來愈大，甚至有一次在戶外演出，孩子們也絲毫不怯場，讓她既驕傲又滿足。看著臺上如花朵般綻放的女兒們，臺下的方媽媽成就感十足，笑容也像花朵一樣綻放了！

（左起）方昱蘋、方于文、方昱芳三姊妹，一起上課，一起練習，媽媽從不擔心。

「美」是感受力的啟迪，在學習的過程中一起分享孩子的成長與喜悅，適時給予鼓勵，讓小朋友在愉悅的氣氛中主動學習。

學打擊樂，終於在昱芳七歲的時候，方媽媽讓八歲的于文和十歲的昱蘋加入，三個姊妹一起上基礎班。

「本來沒有讓她們學音樂的打算，沒想到一個學了之後，三個都一起投入！」方媽媽笑著說，她沒有學過音樂，無法協助孩子練習，但令她欣慰的是，三個女兒從未讓她擔心，平時也不需要逼著練習，姊妹們彼此督促，一起敲奏，一起表演，非常開心。

上了專修班之後，敲奏的樂器比較複雜，有些大型樂器如定音鼓、馬林巴木琴等，家裡沒有，只能在教室練，這也難不倒三姊妹！原來方媽媽在上課的前一天，一定會去教學中心借教室，讓姊妹們有充分的時間練習，隔天才有好的表現。這樣的練習一直持續到傑優青少年打擊樂團，從國中到高中，即便是面對升學壓力，也從未因此中斷。

大女兒昱蘋去年高中畢業，考上彰化師範大學會計系，

方于文（左）和方昱蘋拿到傑優的結業證明，開心邁入人生下一個階段。

音樂的學習，學生是主角，老師、教材、環境都很重要，而家長更是足以影響學生學習的最關鍵角色。為孩子開啟一扇音樂之窗，創造接觸、喜歡音樂的機會，是多麼美好的一件事情，營造一個音樂環境，隨時鼓勵孩子不要輕易放棄，更是父母最重要的任務。

創辦打擊樂教學系統之初，朱宗慶便希望透過各地的教學中心，實踐「讓音樂住進你家、讓藝術融入生活」的理念，把音樂藝術的美好與更多人分享。於今，這個願景已蔚然成形，數以萬計的家長們，因為孩子進入了教學系統，而與音樂有了美麗的邂逅。打擊樂像一條無形的線，不但串起了全家人的心，也串連了許許多多志同道合的音樂家庭。

姊妹三人行　擊樂有樂趣

方昱蘋、方于文、方昱芳是高雄明誠教學中心有名的「擊樂三姊妹」，也是「音樂家庭」的最佳代言人！

三姊妹的故事其實是從最小的妹妹開始，起初，方媽媽看到了朱宗慶打擊樂教學系統的廣告，覺得有些心動，恰好同事認識高雄明誠教學中心的郭兆琪主任，經過深入了解之後，便讓四歲的小女兒昱芳進入幼兒班，除了學習打擊樂之外，也希望她能體驗團體生活，為即將到來的幼稚園課程作準備。

每個星期，方媽媽都會帶著大女兒昱蘋、二女兒于文，陪昱芳一起到教學中心上課，看到妹妹開心的模樣，加上打擊樂書包裡形形色色的樂器，讓昱蘋和于文好生羨慕，也開始吵著要

音樂家庭的經營之道

你可曾仔細聽過打擊樂？

它的音符像一顆顆珍珠，

順著節奏輕巧地落下，串成優美的旋律。

每個孩子也像是一顆顆珍珠，

不但在擊樂教室裡串起一個個音符，

更把音符帶入家裡，

吸引更多小珍珠的加入，

共譜美麗的樂章。

一般而言，國內外許多打擊樂夏令營都以課程為重，學員之間沒時間交談，但「臺北國際打擊樂夏令研習營」卻讓學員有合作的機會，大家可以交流一下對音樂的看法，甚至共同演出一首曲子，這是難得而珍貴的經驗。而在學員之中，無論是音樂班的學生，或是非音樂班的學生，大家都對打擊樂有共同的熱情，在夏令營相遇相知，一起向名師學習。

充分的支援是系統強大的後盾

二十五年來，樂團和基金會一直扮演著堅強的後盾，為教學系統提供了充分的支援，也是系統最安定的力量。

系統創辦至今，樂團團員們從最初參與教材編寫、曲目改編，到現在與基金會攜手，將專業的觸角更深入教學系統。在打擊樂推廣方面，有教學中心所舉辦的「團員講座」，幫助更多爸爸媽媽認識打擊樂的學習與發展，釐清各種迷思；在打擊樂教學方面，團員們不但擔任傑優青少年打擊樂團的指導老師，還協助策劃夏令營及各式各樣的演出與講座；在師資培訓方面，團員們則配合教學系統，協助新進講師的養成訓練及現任講師的在職訓練。甚至在音樂意見的諮詢、樂器品質的鑑定，以及音樂會活動的指導，都看得到團員與基金會的付出與投入。

有了這樣的堅強後盾，無論是課程教學或上臺演出，教學系統都能以最專業的高度，穩穩守護一批又一批的擊樂種子，提供三百六十度的全面關照，希望能拓展孩子的多元視野，進而豐富他們的生活和心靈。

括木琴、鐵琴、爵士鼓、拉丁鼓、非洲鼓、鋼鼓、以及各國琳瑯滿目的傳統鼓樂，並將打擊樂最新的發展帶到臺灣學子的面前。而學生們的表現，也讓這些擊樂家們對於臺灣擊樂教育的蓬勃發展，頻頻讚嘆。

已進入第十六屆的「臺北國際打擊樂夏令研習營」，共累積兩千八百人次參加，夏令營學員有許多來自朱宗慶打擊樂教學系統，他們從小學或幼稚園一路學習至今，這些學生們有的就讀音樂班，有的就讀普通班，因為有了「打擊樂」這項特殊的才藝，他們也交到了一群學校以外的「特殊」朋友，而一年一度的夏令營，不但是他們「朝聖」的重要日子，也是他們歡聚一堂的嘉年華會。

「對我來說，打擊樂不只給了我的孩子一項才藝，還給了他一片天空。」學員鄭皓的爸爸有感而發的說。鄭皓是夏令營的常客，二○○八年就曾參加研習。「以前鄭皓的溝通能力較差，但在音樂的協助下，無論是專注力或溝通能力，都有很大的進步。」鄭爸爸說，在音樂的領域裡，孩子認識了許多同好，可以交到知心的朋友，讓他們都有一種安心的感覺。

夏令營學員接受知名打擊樂家馬克‧福特的指導。

打擊樂小粉絲，以及他們對於音樂會的投入與開心的神情，就覺得又充滿活力，表演得也更加賣力了！

夏令營與打擊樂節讓眼界大開

除了樂團所舉辦的音樂會之外，擊樂文教基金會每年都會舉辦「臺北國際打擊樂夏令研習營」，加上三年一次的「臺灣國際打擊樂節」，不但開拓了孩子們的視野，也為青少年提供了一座與世界級音樂大師面對面交流、學習的重要橋樑。

夏令營每年皆邀請國際級擊樂演奏家及知名音樂教育家跨海來臺授課，與國內學子面對面，累計至今共邀請打擊樂專業師資近八十人次，世界著名的打擊樂家幾乎都曾受邀來臺。其中，來自全世界二十多個國家的數十位外籍師資，教授內容涵

第二屆「台北國際打擊樂夏令研習營」特別邀請來自美國的知名打擊樂家艾摩·理查斯（右二）、史提夫·豪頓（左二）與吳欣怡（左一），來臺指導學員。

兒童音樂會對團員是非常大的挑戰，
二十九年來也培養了無數小粉絲。

事好好笑，因此想去敲敲打打學打擊樂，而且立志要成為舞臺上的表演者，兒童音樂會就是這樣陪伴了無數個孩子快樂的度過了美好的暑假。

有趣的是，樂團一開始是為了培養打擊樂觀眾而演出，隨著教學系統年年誕生出新的打擊樂種子，這群孩子也漸漸成為樂團的主要粉絲，支持樂團不斷往前邁進。以參與演出的朱宗慶打擊樂團2來說，這群平均二十歲的年輕人，用他們擅長的打擊樂演奏技巧，加上出色的表演方式，演繹出精采絕倫的兒童音樂會，每一次都是重要的經驗。

團員瀚諺說，兒童音樂會對學音樂的人來說是非常大的挑戰，通常音樂只需專注在個人演奏上，但兒童音樂會不只是合奏，與臺下的互動，以及配合劇情所需的情緒，對團員來說都是很好的磨練。連續兩年飾演豆莢寶寶ReRe的團員玽嫻說，經過兒童音樂會之後，每個人都變得非常敏銳，因為每場都會有些突發狀況，要學會適時的反應和解決，顧全整個演出是順利進行的，而在工作時的效率或態度上，團員們也因為密集的演出，逼著自己快速成長。但不論巡迴過程有多麼緊繃與辛苦，看到臺下這群

呢？」「孩子不會吵鬧嗎？」但兒童音樂會精采的劇情和好聽專業的音樂演奏，吸引了孩子的目光，加上現場工作人員的解說與協助，孩子們也從中學習到欣賞音樂會的禮儀，經過歷年來口碑的累積下，越來越多的家長一到暑假，就會想到要安排這個特別的親子活動。

兒童音樂會是沒有年齡限制的，孩子可以來聆聽、來感受、來玩，似乎不用擔心「懂不懂」的問題，因為孩子天生喜愛音樂，聽到美妙的音樂就能自然的擺動及融入。在兒童音樂會的現場，也像同學會一樣，能看到許許多多教學系統的學員和家長們在這兒相遇，每當豆莢寶寶一出場，就有許多小粉絲的掌聲及歡呼。從小看兒童音樂會長大的二團團員吳瑄說，小時候只記得舞臺好繽紛、音樂好好聽、故

兒童音樂會像同學會一樣，許多教學系統的學員和家長都會在這兒相遇。

有」的工程，洪千惠與資深講師們從教學活動、遊戲主題、曲目安排逐一討論，甚至連道具配件都非常講究，最後為親子量身訂做了這套創意十足的全新教材，裡面的每一首歌曲，都是她費盡心思完成的。

「原本我對參與教材研發感到惶恐，但在經歷這個過程後，我才發現，原來自己的創作中，所產生的微笑是最迷人的，因此所有的教材及教學法一定是以「讓孩子產生興趣」為出發點，在研發教材將近兩年的時間裡，大家彷彿都變成了大孩子，這個經驗讓她終生難忘。

除了讓樂團演出之外，居然在教學上也有很大的可能性。」洪千惠說，孩子與音樂互動的過程中，所產生的微笑是最迷人的，因此所有的教材及教學法一定是以「讓孩子產生興趣」為出發點，在研發教材將近兩年的時間裡，大家彷彿都變成了大孩子，這個經驗讓她終生難忘。

音樂會的陶冶

除了讓團員參與教學研發，有效整合樂團經驗與資源，協助教學系統發展之外，樂團的年度演出，以及每年暑假的兒童音樂會，更是系統學員們必定參與的盛事。

自一九八八年開始，朱宗慶打擊樂團為兒童舉辦專屬的音樂會，至今已經是第二十九年了，每次的兒童音樂會，都是製作群的嘔心瀝血之作，為了有更多的發想與創新，每次都必須經過導演、作曲家和團員的腦力激盪，創作出音樂會的內容和整體故事情節、演出曲目，再透過近半年時間不斷的排練，培養團員間的默契。除了專業演出，每一句臺詞、表情，甚至每個動作，都必須仔細設計，思考如何透過精采的演出帶給孩子音樂和藝術上的啟蒙。

二十九年前推出兒童音樂會時是個創舉，家長常會疑惑：「孩子怎能乖乖坐在位子上聽音樂會

作和改編作品，教學系統的教材曲目加深加廣，也讓更多學子受惠。

二○○二年，洪千惠被賦予重任，主導教學系統的教材大改版，她和研發小組的資深講師們共同討論，教材中所有的曲目都由她重新創作，黃堃儼則參與改編，也正因為他們倆都是對打擊樂再熟悉不過的人，所創作出來的的音樂不但讓新教材變得更豐富，而且更切合教學主題的需求。

緊接著，二○○五年，朱宗慶決定開辦三歲的「樂樂班」，打破過去的概念，配合三歲幼兒的身心發展，開發一套親子共同參與的課程，這又是一個全新的嘗試。根據朱宗慶的想法，樂樂班是「點」的觸發，希望在無形中引發孩子對音樂的興趣；幼兒班到專修班則是「線」的延伸，也就是音樂的學習與體驗；到了傑優青少年打擊樂團，則是「面」的拓展，進入全方位的音樂人生。

朱宗慶說：「我希望上完一堂課就像聽完一場兒童音樂會，而老師就是主持人。」和之前不同的是，樂樂班的教材並非改版，而是完全從零開始發想，這又是另一個「無中生

右：專為成人設計的活力班課程。
左：駐團作曲家洪千惠與資深講師共同編寫了創意十足的樂樂班教材。

「朱老師」的角色是創辦人暨藝術總監，是創作和品質的把關者，但真正的執行者是教學系統、基金會與打擊樂團這一群幕後的英雄。

當時朱宗慶擬定了教學基礎大綱，以一種嶄新的音樂教育概念出發，讓大家共同腦力激盪。前團員如林炳興、許瓊文、張簡雅紋，以及許多位仍在職的團員都曾參與教材研發，其他團員則參與講師培訓與演出推廣的工作。過去大家教的都是國高中的孩子，如何依著朱老師的構想，融合兒童教育與打擊樂技巧，的確耗費不少心思。

「這對我們來說，也是一種學習與成長。」朱宗慶打擊樂團團長吳思珊說，起初，教學系統的教材只有四歲的「幼兒班」和國小一年級的「基礎班」，後來又進階到「先修班」。到了「專修班」時，現成的教材已不敷使用，團員必須從譜庫中尋找合適的曲目加以改編，確定教學方式之後，才能培訓講師。二○○○年，為了讓專修班畢業的學生有個繼續成長的平臺，傑優青少年打擊樂團因而誕生，這次團員們不但協助孩子們挑曲目，選擇補充教材，還親自指導他們演奏技巧呢！

曲目創作與教材改編的完美結合

打擊樂的特色就是聲部很多，每個學生都可以扮演重要的角色，而一首普通的旋律如何改編成打擊樂曲，則有賴於樂團兩大快手──駐團作曲家洪千惠與資深團員黃堃儼，有了他們的創

「朱宗慶打擊樂團隊」包括朱宗慶打擊樂團、財團法人擊樂文教基金會及朱宗慶打擊樂教學系統，這樣的鐵三角組合，讓專業的音樂學習擴展至藝術生活的陶冶，使孩子獲得全方位的藝術滋養。

樂團團員與系統一起成長

對於教學系統的學生而言，朱宗慶打擊樂團的團員是老師，也是偶像。許多孩子因為懷著這份崇拜，進入了教學系統的大家庭，也和團員有了進一步接觸的機會，有了他們巨大的身影帶領，孩子們深信自己也可以像他們一樣。對於團員而言，教學系統其實也像是樂團的孩子，從教材的規劃與教學的指導，團員們都親身參與，因此自然而然有份特殊的感情。

教學系統創辦初期，由於國內外皆無前例可循，無論是教材撰寫或教案開發，一切都必須從頭開始。因此，當朱宗慶宣布即將成立教學系統之後，團員們也開始投入這全新的擊樂教育工程。

右：團員黃堃儼與學員感情深厚。
左：傑優專任老師蔡欣樺（右一）的專修班老師即是黃堃儼。

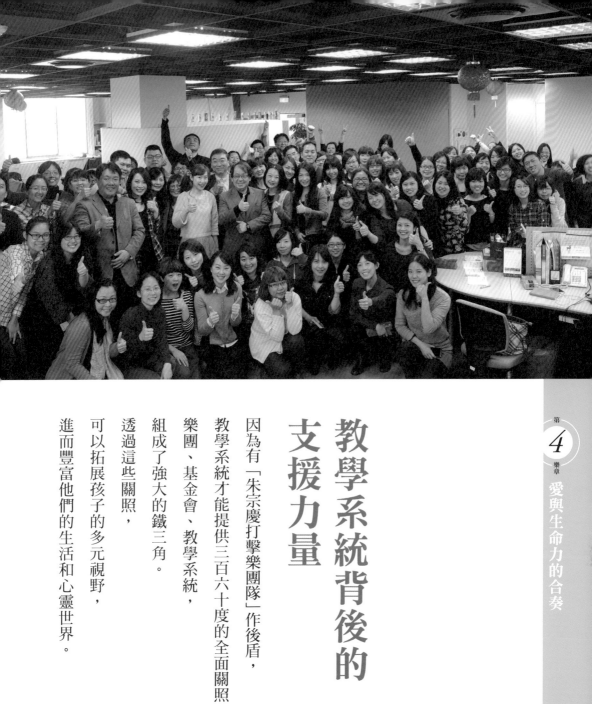

教學系統背後的支援力量

因為有「朱宗慶打擊樂團隊」作後盾，

教學系統才能提供三百六十度的全面關照，

樂團、基金會、教學系統，

組成了強大的鐵三角。

透過這些關照，

可以拓展孩子的多元視野，

進而豐富他們的生活和心靈世界。

愛與生命力
的合奏

合奏是一種奇妙的體驗，在合奏過程中，適度的競爭可以刺激成長，而適時的合作則會產生「一加一大於二」的效果，為每個參與者帶來成就感和喜悅。朱宗慶打擊樂教學系統不僅有音樂的合奏，還有更多愛與生命力的交織故事。

◆ 家長篇 ◆

接觸朱宗慶打擊樂教學系統之前，宣叡已有其他音樂學習經驗，但是總覺得練習是被動的，總覺得缺少一份熱情。在家一次偶然的機會，我看到宣叡聽到音樂，自己隨意拿起一根棒子隨著音樂的節奏敲著沙發敲著椅子，身體也隨著節奏搖擺，那投入忘情的模樣令我難忘。事後我的腦海浮現出曾經聽過的朱宗慶打擊樂教學系統，或許那裡會是發現孩子亮點的地方，於是我帶著宣叡來到教室參觀。看了其他孩子上課的情形以及教室裡的樂器，宣叡立刻表達想上課的意願，經過老師測驗，宣叡從基礎班第三期開始了他的學習之路。

在圓圓老師的指導下，宣叡在最短的時間和同學培養良好的默契，很期待每個禮拜一次的上課，回家會主動練習，就算是為了旅遊也不准我們排在上課這天，因為他不想錯過任何一堂課。生活中也常見他聽到音樂就隨手敲起身旁的物品，在敲敲打打中，我看見他敲出自信，也彷彿看見他敲出了未來。

如今宣叡順利完成基礎班第三期和第四期的課程，我和宣叡一樣期待接下來的先修班課程，謝謝圓圓老師和朱宗慶打擊樂教學系統，讓宣叡深深愛上打擊樂，愛上音樂！

基礎班家長　宣叡媽媽

演出終於開始，媽媽回想阿彬從幼稚園中班加入朱宗慶打擊樂教學系統起，整整七年的時間，其中有歡樂、有挫折、有爭執，還有不放棄的決心，一時之間百感交集。這時才發現，原來教學系統給孩子的不是只有學習樂器，藉由上課和在家練習，與同學一起合奏，一起成果發表，一起參加年度音樂會，再到這次的售票演出，臺上的阿彬已經不是當初那個懵懵懂懂的孩子，他長大了！

「藝術涵養的生成，關鍵就是廣泛接觸、慢慢累積內在世界的豐富度。希望孩子可以在日常生活中，找到美的感動，找到自己可以不斷投入的目標去開闊視野。」朱宗慶認為，學習並不只是學習，更重要的是在學習的過程中，搭建可以支撐未來經驗的鷹架。「藝術生活化，生活藝術化」並不只是一句漂亮的口號，而是必須透過各種實踐才能達到的目標，同時也是整個社會對於美感、創意追求的基礎。透過親子學習成長經驗的共享，每個人都能擁有體驗、感受和轉化的能力，都可以發現「美」的事物。

「在一起」的感覺真棒！和同學一起成長的感覺真好！

讓大朋友和小朋友既看門道，也看熱鬧。當樂團推出精心策劃的擊樂劇場時，南部的教學中心更是號召親子、講師們，浩浩蕩蕩包車北上，專程觀賞朱宗慶打擊樂團的擊樂劇場公演。

而當孩子們的年度音樂會開始籌辦時，教學中心主任、老師和家長們，總是群策群力，主任負責安排場地，老師專心教學與排練，家長就在服裝設計下工夫，甚至擔任義工拍照，為這一切努力留下值得回憶的記錄。有的教學中心還利用週末舉辦戶外文化之旅活動，讓親子們與老師的感情更融洽。曾有教學中心帶著孩子們參觀臺南的鹽田，也有教學中心的師生和家長一起到牧場焢窯，讓小朋友們大大開了眼界。也就是透過各種活動的參與，家長、孩子、主任和老師彼此之間的情感也愈來愈融洽。

舞臺上的掌聲共享

而在年度音樂會上，家長和孩子們更是共享所有的成果與掌聲。以傑優青少年打擊樂團的阿彬為例，為了演出，爸爸媽媽絞盡腦汁思考，如何在不增加額外負擔的前提下，採買材料、縫製配件，讓全班的服裝亮眼吸睛。

阿彬媽媽說，這是阿彬在傑優的第一次正式舞臺演出，以往每次的成果發表，她都陪伴在孩子身旁，甚至彩排，在一旁拍攝錄影，直到正式演出的那一刻。但這次演出卻是比照專業音樂會表演規格，孩子中午就必須到現場集合，彩排時段不開放家長探訪，演出時也嚴格禁止攝影拍照，讓她和先生既期待又緊張。

教學中心、家長與孩子的親密關係

除了上課之外，教學系統也鼓勵家長帶孩子一起參與藝術文化活動，例如看表演和展覽、參加營隊等，透過課堂外的搜尋、接觸，才是讓藝術真正成為生活的一部份。接觸藝文其實沒有什麼門檻，全臺灣教學中心有最夯的藝文資訊和優惠服務，很容易就可以讓藝術走入生活。學員可以參加正式的年度音樂會、兒童音樂會，或是能打開國際視野的打擊樂夏令營，還有專業擊樂講座，甚至是藝術下鄉活動，將「音樂住進你家」的信念傳播到其他角落。

每年暑假的朱宗慶打擊樂團兒童音樂會，是教學系統小朋友們最期待的年度盛事，橫跨十九個縣市、連續四個月四十幾場的兒童音樂會，在歡樂的氣氛中展開，

教學系統主辦的文化之旅中，師生和家長們一起體驗割稻和稻草創作的樂趣。

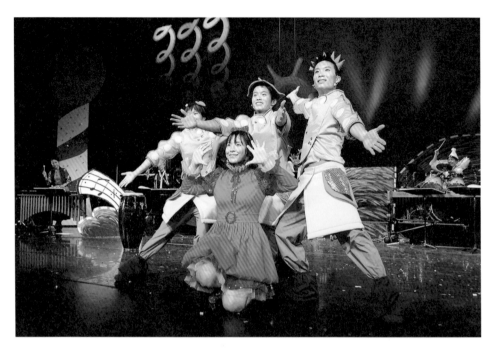

上：每年暑假的朱宗慶打擊樂兒童音樂會，是教學系統小朋友最期待的年度盛事。

下：音樂會之後，家長和小朋友們總是迫不及待和團員們合照。

解，當孩子進入先修班第二年，已經能夠理解老師上課的內容，也能自己練習，這時她就從陪伴的角色轉變為欣賞者了。

「因為我陪著孩子堅持學習音樂，不半途而廢，風雨無阻的送她們到教室上課，所以我常和我的寶貝們開玩笑，全勤獎是媽媽的哦！」媽媽說，這也是藉此機會教育孩子，做任何事情都要堅持到底。

隨著課程愈來愈深，媽媽也在姊妹倆身上看到成長的喜悅。有時姊姊學到了喜歡的合奏曲，但自己一人無法完成，於是便訓練妹妹敲奏主旋律，雖然妹妹的程度還不足，但也努力配合。後來姊姊為了一個人也可以完成兩個聲部合奏，更積極學夾棒技巧，讓媽媽非常佩服。

而在暑假期間，媽媽總是看到大女兒揪團訓練好朋友和妹妹，不論是鐵琴、邦哥鼓、手搖鈴、沙鈴、三角鐵等樂器，都難不倒她，就連身為武術高手的表弟來家裡過暑假，女兒也是拉著表弟教會他敲鐵琴，大家一起合奏，玩得不亦樂乎。有時姊姊也會利用三棒或四棒的技法，一個人獨奏。每次學校有重要的考試或比賽，女兒總是習慣在出門前敲敲鐵琴來紓壓。有一次女兒對她說：「媽媽！我覺得音樂可以幫助我放鬆心情，讓我考試時比較不緊張了哦！」她聽了好欣慰。

「六年來，孩子因為學了音樂，常常喜歡的歌曲只要聽個幾遍，就能敲出來了，為我們的家庭生活增添了不少樂趣。我很慶幸當初為我的寶貝們選擇了打擊樂教學系統，讓音樂成為她們人生中的好夥伴，也是我們給孩子最棒的人生禮物。」

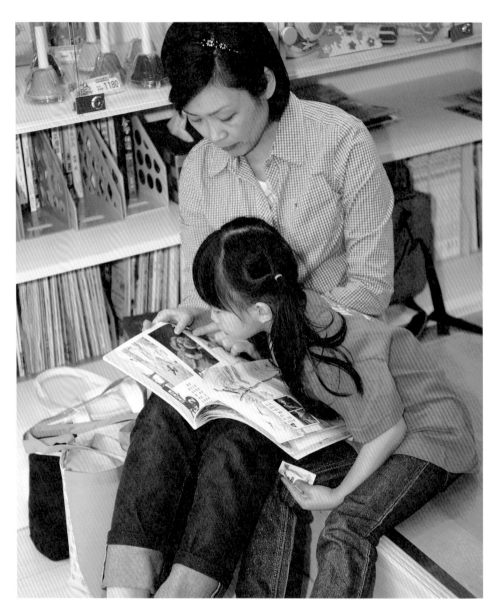

教學中心的圖書豐富，也是親子共讀的最佳場所。

從生活中的小處著手，會發現美感的落實並不困難，因為「美」無時無刻都在你我的身旁。

狂熱的聖誕音樂專輯！讓媽咪好驚訝，孩子居然對音樂的感受如此豐沛。

另一位幼兒班的小朋友，每次下課回家即翻開書本，告知媽媽課堂上配合書本的內容及頁數，也放有聲教材複習，而且每晚都會拿出他的樂器書包，有時甩甩手搖鈴，有時敲敲打擊黏土，也會跟著有聲教材邊跳邊比動作呢！媽媽便很感動地說，孩子從完全看不懂「小豆芽」，到漸漸會使用鐵琴棒敲出活潑的小曲子，這段學習過程真是太神奇了！而且不只寶貝學到了音樂知識，她也一起學習，這種感覺真好！

和孩子一起學習成長

這樣美妙的成長滋味，不止在幼兒班嚐得到，一路陪著孩子走到專修班的媽媽，更是感觸良多。

一對專修班小姊妹的媽媽說，在孩子幼兒班階段，她負責陪伴孩子「玩」音樂，因為引導孩子喜歡音樂才是這個階段的重點，真心喜愛音樂的孩子，面對練習才能樂在其中。當孩子進了先修班之後，只是大班和小一的年紀，理解能力有限，因此她陪著孩子們解讀老師上課的內容。曾有家長質疑：「妳又不懂音樂，怎麼教？」其實她是跟著孩子一起學，善用老師的課

「希望每個人都可以讓音樂和藝術成為生活中的一部分。」從創立教學系統初期，朱宗慶就以這樣的信念，堅持了下來，透過完善的課程規劃與快樂學習方式，讓孩子親近音樂、喜歡音樂，而教學系統所追求的核心價值，不僅是音樂能力的培養，更是藝術生活的推廣與實踐。

全家一起認識音樂

一個星期一次的上課學習，是音樂教育的啟蒙，也是藝術生活的起點。

教學系統自創辦以來，就被賦予一個「多層次平臺」的任務，除了有藝術專業。課程安排的教育任務，並且能豐富大家的親子藝術生活，同時從事社會關懷。而分布在各地的教學中心就像是民間的藝文中心，實踐「讓音樂住進你家、讓藝術融入生活」的理念，持續把音樂藝術的美好與更多人分享。

全家一起認識音樂的快樂經驗，就從令人興奮又緊張的第一堂課開始！孩子們開始認識自己的書包，裡頭有鼓棒、小鐵琴、打擊黏土、玩具槌……讓他們對第一堂打擊樂課就產生濃厚的興趣。接下來的課程，爸爸媽媽就要學著「放手」，而孩子則要獨立學習，孩子從原來的怕生、靦腆，到後來的活潑開朗，這一點一滴的蛻變，每每令爸媽們感動萬分。

而更令爸媽們驚訝的是，孩子們不但懂得體會音樂之美，還能將這份美好帶回家與家人分享。有時候在車上聽到抒情曲調時，孩子就會問媽咪：「這是悲傷的音樂嗎？我今天很HAPPY，不要聽這種音樂！」於是媽咪趕緊換有聲教材，後來孩子連續聽了兩張幼兒班的家長說，

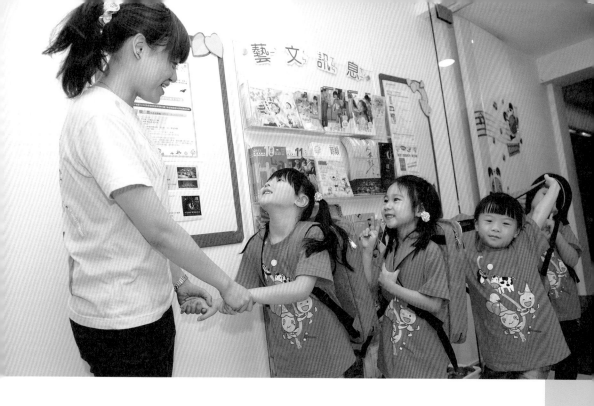

共享
快樂的學習經驗

孩子，讓我們一起唱歌，

一起敲奏，

一起聽音樂會，

一起感受生活中的藝術氣息，

這真是成長中最美好的經驗。

◆ 家長篇 ◆

從幼兒班到現在的先修班，以恩對打擊樂的熱情未曾稍減。只要每期開課前發下新的課本與CD，他當天回家後必定從頭到尾看一次、聽一次，並且迫不及待要學習新的東西！遇到合奏曲的時候，即使不是自己被分配到的聲部，他也會拿來練習嘗試。我們明白，即便有強烈的興趣與熱情，但背後仍然需要有持續性的練習以及從中獲得的成就感作為支持他前進的力量。

幼兒班階段，在家裡，我們陪伴他一起開心敲打唱跳，不用有太多的壓力。進入先修班之後，孩子則自己播放CD、獨立練習，每天大約十五至三十分鐘。這個時期當他遇到困難求助時，我們會引導他一些方法去解決問題，或適時的鼓勵與安慰。有時候，甚至只需要給他一個善意的眼神或微笑就夠了。若當孩子主動要敲奏給我們聽時，欣賞完之後，必定給予一個誇張的讚美與擁抱！

因為陪伴孩子，讓我有機會重新認識自己，然後能更瞭解我的孩子。孩子的進步與成長，有時候是飛快的，有時漫長到讓人覺得沒有盡頭。過程中讓我每天都有新的學習、挑戰與領悟，孩子是教導我最多的人。我們豐富彼此的生命，共同經歷美好的、開心的、錯誤的獨特時刻。

先修班家長　以恩媽媽

秀，但是，有些家長常忽略了，每個孩子的特質不同，應該欣賞他獨特的優點，幫助他培養興趣。既然每個人都是獨立個體，那為什麼一定要跟別人一樣呢？肯定孩子的付出，孩子就會走得更穩更好。

藝術是每個人生活的調劑。而學習音樂的過程，不只是經驗的累積和演奏能力的精進，更是一種性情的陶冶和處事態度的養成。學音樂的人會知道，碰到困難要克服，克服之後便會有累積，有了技術之後還要有視野，有了視野之後更要有夢想。相信有師長、家人和朋友的相互陪伴，音樂學習之路也會更長遠！

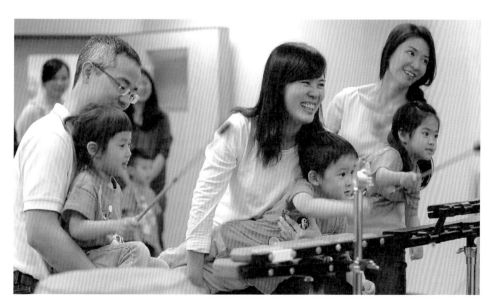

有師長、家人和朋友的相互陪伴，孩子的音樂學習之路也會更長遠。

只要持續不間斷，何需擔心沒有成果？若每個孩子就像父母心中的一畝田，父母用心栽培和耕種，無論孩子的資質如何，只要父母花時間去陪伴、灌溉、照顧他們成長學習，相信孩子都會茁壯長大。

音樂的能力和許多能力都是相輔相成的，多一點點接觸，就可以開啟一個更豐富的世界。若孩子有時感覺自己走不下去，這時，家長就需要重新設定自己的角色，維持合理的期待，去看孩子做到的部分，而不是挑剔他沒做到的部分，給孩子時間，即使不符自己的期待，也要和老師討論如何一起幫助孩子。孩子有了時間上的從容，就比較有繼續走下去的可能性。

我們的社會價值觀常常讓父母很難放輕鬆，當家長看到別人的孩子學習能力強，難免也會希望自己的孩子能一樣優

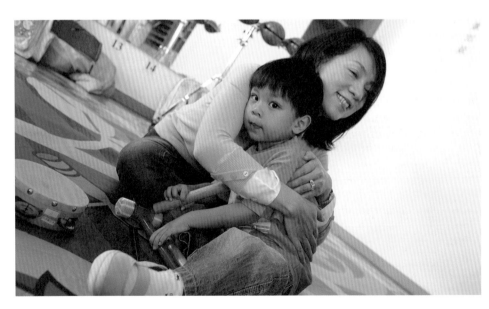

當孩子完成某一個學習項目時，別忘了給他一個大大的擁抱。

花點時間陪伴孩子學習

孩子們小時候聽音樂用了多少時間，以後就會變成他練習的時間。這個練習也許不是真正的敲奏樂器，可能是聆聽樂曲，或是讀譜、唱譜、接觸更多藝文活動，變成音樂能力的養分。無論什麼課程，一開始的複習習慣最難養成，所以家長可以協助孩子建立習慣。

例如家長可以規劃在週末時陪著做敲奏的複習，讓孩子當小老師，從中建立起自信心，零碎時間也可以做五分鐘的唱譜複習。每個孩子的身心發展不同，有的快，有的慢，短期內在孩子身上看不到的東西，並不代表他沒有這方面的潛力，這時需要家長慢慢的等待，慢慢的觀察，花一點時間聆聽孩子想法，聽孩子敲奏一小段曲子，才會知道他們的困難點。

如果家長發現孩子對課程內容有疑慮，除了給孩子適當的提示，也可以藉由聯絡簿、電話等方式與老師聯繫，甚至使用更具有即時性的社群軟體，讓老師給予孩子回饋意見。父母也要學習適時地退開孩子身邊，停止在孩子旁邊盤旋盯梢的習慣，讓孩子感受到安心才是陪伴的重點。

陪孩子存下音樂資產

曾有孩子從樂樂班一直到進入傑優青少年打擊樂團，現在已經上國中了，最愛的一堂課就是週日的打擊課。他告訴父母，上那麼多補習課程，課業這麼繁重，就是打擊樂這堂課不能刪，因為這是他能夠感到快樂，可以暫時擺脫課業壓力的時刻。家長也欣慰的說：「這麼多年的學習，孩子第一次這麼認真的告訴她，讓她覺得，當初的堅持是對的。」

有聲教材可以在爸爸媽媽開車送孩子上下學的途中播放，或是孩子吃飯、洗澡、睡覺前，甚至當起床歌曲都可以。孩子在聽到音樂的同時，還會敘述他上課發生的情境內容，甚至想表演示範。

陳思薰記得班上曾有家長提到，一對姊妹在家最喜歡扮演老師上課的樣子，她們的爸爸媽媽學了一段孩子在家分享的情形，讓她聽完都笑了。她發現孩子好厲害，怎麼可以把老師上課說的話，做的動作記得如此清楚！或許爸爸媽媽不能全然了解孩子在做什麼，但能將上課情況表演得維妙維肖，卻讓老師如此的欣慰和感動，孩子真的做到了！

方法二‧讓孩子扮演老師

若是害羞的孩子，可能沒有太多的話語分享，但爸爸媽媽可以變換角色，請孩子扮演老師，自己扮演學生，用平日熟悉的語言來互動。這樣的學習分享可以讓孩子增加自信心，也會給孩子一份更認真專注學習的動力，在孩子的世界裡，能夠教爸爸媽媽，這是多麼有成就感的事。

方法三‧獨創練習空間

陳思薰說，在家可把書包樂器或鐵琴放置在客廳或書房的一個角落，讓孩子經過，隨意可玩一玩，從玩樂中學習，是孩子最喜歡的，通常效益也最顯著。也有家長每到週五，全家人都會聚集在固定的音樂小空間裡，孩子當老師，請爸爸拿鈴鼓、妹妹拿沙鈴、媽媽拿玩具槌，自己敲鐵琴，就這樣開始指揮大家演奏，孩子教得有模有樣，一家人在合奏中也玩得不亦樂乎。

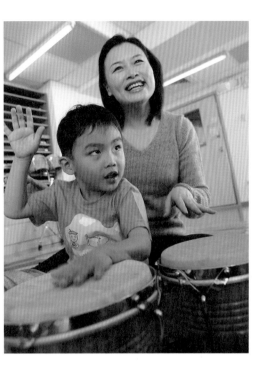

和孩子一起玩樂器，就是音樂學習最有效的陪伴方式。

機，多用欣賞的角度，並以鼓勵的方式讓孩子勇於嘗試，即使遇到挫折，也不輕言放棄。

陳思薰常遇到剛開始進系統的家長，詢問到如何讓孩子主動學習？她提供了幾個小秘訣讓大家參考。

方法一‧從聆聽音樂開始

家長可以先和孩子從聽有聲教材開始，進而玩樂器。因為孩子對於聆聽的記憶遠比大人來得厲害，在聆聽過程中，不僅可以培養音高概念，增強熟悉度、回顧課程內容（包含樂理概念），當孩子再回到課堂上，更能提高專注力和課程投入度。

的狀況，像是「你就是懶、不用心」、「你是不是上課不專心」這樣的負面說辭，不但無法繼續探究孩子的問題，也阻斷了近一步瞭解孩子的機會。

講師陳思薰認為陪伴不難，只要陪著孩子練習，給予適當的空間和時間，這是父母可以協助孩子的方式，過多的要求，只會抑制孩子的學習動

到音樂的聲音，爸爸就換拿桌球拍讓他敲，降低敲擊音量，讓鈞謙可以多用耳朵聽。在車上，鈞謙喜歡聽教材中的有聲教材，於是爸爸媽媽和鈞謙也跟著節奏，打擊車內的任一個部位；多年前買的「破銅爛鐵Stomp」打擊樂團的DVD，加上塑膠袋也可以搭配合奏，總之，要讓鈞謙知道任何的物品，都可以創造不同的樂音。

方法四・和老師充分溝通

平時跟打擊樂老師密切配合，老師上課時也會特別留意鈞謙的問題，並提醒爸媽回去應該如何引導，協助小孩排除困難，甚至更愛打擊樂。

她不強調成果表現的好壞，只希望鈞謙整個過程可以認真負責、踏實學習，或有天份就不認真學習。「孩子要學習付出、負責，每一分錢都是父母辛苦存來的，每一分陪伴也都是父母捨去自己時間所空出來的，如果鈞謙學習的過程不負責任，只一味的要父母付出，那良好態度是出不來的，學習效果相對也有限。」有了正確心態，加上不定期的帶鈞謙去欣賞音樂會或表演，尤其是豆莢寶寶兒童音樂會，讓他可以慢慢建構出自己的目標。

要瞭解孩子，就從陪伴孩子開始

像鈞謙媽媽這樣陪伴孩子成長的家長不在少數，通常有家長陪伴的孩子們，遇到學習瓶頸時也較能克服，而不是一句「不喜歡了」，就輕易放棄好不容易累積的成果。

當孩子遇到學習困難的時候，不要直接就往孩子身上貼標籤，或用簡單的答案來解釋所有

孩子學習音樂的過程，家長佔了一個非常重要的角色，如果家長能陪伴，孩子的學習是事半功倍的。

更需要耐心，於是就變得比較浮躁，開始有進入瓶頸的感覺。所幸在爸媽的堅持下，他們透過陪伴，也和老師充分溝通，再加上家人不斷鼓勵孩子能夠繼續朝向目標前進，最終讓鈞謙不只安然度過這個撞牆期，甚至更喜歡音樂。也許有人很好奇，鈞謙媽媽是怎麼辦到的？

方法一‧在家一起玩音樂

孩子愛玩，她就順勢跟他玩、隨便玩，把鐵琴當玩具，玩敲琴鍵，一格一格敲、間隔敲，看誰快又準；拿鼓棒也可以玩，媽媽敲第四下的時候，他要一起敲一下，媽媽負責小鼓聲部的右手，鈞謙負責左手，一起玩。還有認譜競賽，看誰認得最正確。從遊戲裡，讓孩子可以集中注意力來完成比賽。

方法二‧陪伴與聆聽

孩子都有表演慾，喜歡有人可以欣賞，家長就陪伴好好聆聽，當個小小音樂家的忠實聽眾，有時雖然不是很好聽，但這是孩子成長的過程，我們也參與其中，這箇中的美妙，細細品味才能了解，父母在不知不覺中似乎音樂的素養也增進了不少。

方法三‧營造音樂的環境

初期鈞謙還在練習小鼓節奏時，因為還不太會控制力道，所以音量較大，而且讓他不容易聽

還記得教學系統創立初期，因為把家長請出教室而引起諸多不滿嗎？這樣的做法，只是要給老師和學生一個單純學習的空間，並非否定家長在音樂學習之路的重要性。相反的，朱宗慶非常重視家長的陪伴，除了幼兒班、基礎班會開放家長參觀之外，每一期的「第十一堂課」和結業音樂會，更可以幫助家長了解孩子學習狀況，並且分享學習成果。

在朱宗慶的經驗裡，陪伴是非常重要的教育過程和方法，然而，陪伴並不僅等同於「盯著孩子練琴」。在練習的過程中，必定會有許多困難和挑戰必須克服，此時，家人和師長如何鼓勵和陪伴，對孩子的學習成果，具有直接而關鍵的影響。此外，更重要的是，要陪伴孩子一起參與藝術的體驗活動，增加接觸的機會和視野，激發孩子對音樂的興趣，並共同面對挫折和困難，一起找出解決問題的方法。

共同面對孩子的學習波動

在教學系統一路學到先修班的鈞謙，是比較好動的孩子，雖然有時需要安靜的時候，還是可以集中注意力，但若遇上不適當的教學方式，可能會讓音樂變得枯燥乏味甚至產生排斥心理。於是媽媽就試著讓他先接觸打擊樂，後來發現，打擊樂有豐富的節奏和音色變化、每種樂器都有特殊的敲擊模式，在肢體的活動上也往往具有宣洩精力的效果。在這裡，音樂變得有趣又容易上手，可以讓鈞謙更順利的進入音樂世界。

在音樂路上，鈞謙從幼一到幼四都很順遂，但到了幼四，可能是因為認譜的挑戰增加，也

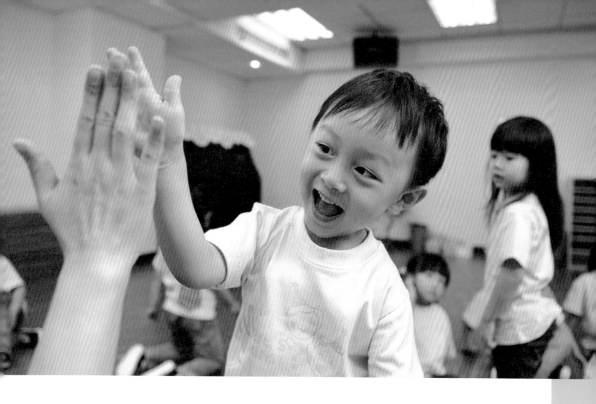

陪孩子存下音樂資產

每個人的世界都是不同的，

孩子的視野更是獨一無二的，

在學習音樂的路上，

有時候爸爸媽媽不知道該怎麼幫助你，

但是我們並不擔心，

因為陪伴，可以讓夢想更高、路走更遠，

讓我們一起陪你，

存下最美好的音樂資產。

認真向前爬的烏龜，一心想追上離他非常遙遠的兔子，雖然他爬得很慢，但努力認真的態度，讓他看起來特別閃亮。寶貝，爸爸媽媽看到你的進步，不用跟別人比，只要用你自己的速度慢慢的往前進，我們以你為榮！

<div style="text-align: right">先修班家長　于宸媽媽</div>

堅持很重要

過了教師節之後，就是第十一堂課了，跟隨老師三年來的我們，該如何趁這機會表達我們的謝意呢？今年的老師除了跟往常一樣專注於教學上，更額外花了時間、精力進一步取得跨領域的碩士學位。在她所給予的身教中，「堅持」這兩個字在她身上尤其展露無遺，而我們這些小蘿蔔頭也秉持著師弟不二的精神，跟隨著老師的中心思想「堅持」，一起度過了三個寒暑。

成果發表會上的我們，有的一邊敲擊著樂曲，一邊隨著音樂自然的擺動身體，有的時而閉著眼睛陶醉其中，時而面帶著微笑沉浸在《Dancing Disco》裡。此刻的老師也不再是指揮，而是和我們一起玩音樂的先修四成員之一，引領著我們以快樂的心情將樂曲做出該有的表情。

成長的路上，每個人都需要學習的典範。老師，就是我們的標竿。讓您看見我們的成長，就是我們最想送給老師的教師節禮物。

<div style="text-align: right">先修班家長　綺思媽媽</div>

程，這也是為了讓她能縮短去幼兒園不適應的時間所做的努力，一步一步，媽咪總是走得小心翼翼！

從開課前的告知溝通，上課狀況的沙盤推演，第一堂課哭泣害怕時給予陪伴，然後逐步的越坐越遠，直至第四堂課老師替她找了好朋友陪伴，然後第五堂課開始能獨自在教室上課，不再流淚哭泣。對於最害怕排隊的情況，也從不敢排隊到排最後面，到現在能排到前面兩三個。

第十一堂課的親子分享日，澄澄好期待，她好想讓爸爸看看她有多棒！果然，表現出乎意料。澄澄非常樂在其中，從她臉上的笑容看得出來和樂樂班都不一樣了，這就是孩子的成長！然後，很謝謝教學系統提供給孩子一個安心成長的環境，讓我能夠以緩慢的速度陪伴孩子面對分離焦慮，並且學習獨立，也謝謝筑音老師，給我這個沒經驗的媽咪很多建議跟想法，讓我以我們的步調陪伴孩子獨立面對團體生活的第一課。

幼兒班家長　澄澄媽媽

緩慢但非常認真的烏龜兒子

我的兒子滿三歲開始踏進蘆洲教室，樂樂班四期、幼兒班、先修班，每次升班或是放假後要開課時，都是哭著進教室，不是不喜歡打擊樂，而是他不喜歡改變，他是個調適能力極差的孩子，謝謝麗麗老師總是耐心的等待于宸，給他時間調整心情，也願意給他機會上臺表現。

寶貝兒子先八結業了，站在臺上的他是不是看起來很不一樣呢？他像緩慢但非常

的累積起來，延伸孩子的無限可能。

習成果的呈現，也是帶領一家人親近音樂藝術的機會，這些難得的經驗，將來一定會點點滴滴

◆ 家長篇 ◆

童年，因為打擊樂而美好

當孩子手中的鼓棒敲落下琴鍵的那一刻，時空……悄然靜止。回想兩年前的樂樂班一路到現在，這班的孩子一起長大，一起因擊樂而快樂著、感動著！瀟灑的模樣，敲奏時的穩定，謝幕時的天真微笑，是孩子最自然愛音樂的回應。在第十一堂課的分享日，曲目一首接一首的敲打著，樂音在教室裡迴盪，也在心裡敲下了這一份深深的感動，好澎湃的悸動呀！

在感動之中，我看到當時堅持讓孩子學打擊樂的初衷，也看到孩子堅定的神情，是對自己的自信，還有對音樂的喜愛。休止符的落下，結束的是課程，持續的卻是對打擊樂不滅的愛。

幼兒班家長　琪琪媽媽

音樂陪伴孩子安心學習獨立

上了三期樂樂班課程之後，來到四歲的宜澄，要進階到獨立上課不陪伴的階段課

音樂學習，其實是一條漫長的路，除了孩子們的堅持與毅力，家長的耐心陪伴更是關鍵，因此在孩子們演出後，上臺分享心路歷程的家長，以過來人的身分講述自己一路陪伴孩子走過來所面對的開心、挫折與克服困難的成就感，甚至剛開始不確定孩子是不是真的喜歡來上課，直到看見孩子放學回家還來不及脫下制服，就迫不及待拿起琴棒開始練習，才真正肯定了自己為孩子找到了陪伴他一輩子的好朋友。這些話語就像是一劑強心針與安慰劑，總能為其他家長加油打氣，而當孩子們在臺上訴說對於老師與爸媽的感謝，並且為爸媽獻花時，也總是能看到家長喜出望外的神情與濕潤的雙眼，讓整場音樂會結束在溫馨動人的那一刻！

第十一堂課和結業音樂會，不但是學

準備上臺表演囉！在等待演出之時，大家先拍張照片做紀念吧！

因為每當他看到專修班第八期的小朋友在臺上表演時，都會忍不住淚崩。「我看著他們從那麼小開始學打擊樂，連鼓棒都還拿不穩，就這樣一點點拉拔大，現在站在舞臺上可以獨當一面，也可以團體合奏，心裡又驕傲，又捨不得他們離開，眼淚就忍不住流下來了。」

專修班結業的小朋友，年紀大都在小學六年級和國中一、二年級之間，正是尷尬的青春期，外在表現也非常的酷，不輕易在別人面前顯露自己的感情。講師簡亭看到平時酷酷的學生們，拿到自己的結業證書時，居然紅了眼眶！雖然只有短暫的幾秒鐘，但是那份不捨的感情是真實的，每每讓老師們覺得欣慰，「原來自己在孩子們的人生中，還真的有點影響力。」

曾有一位學生，從樂樂班開始接觸打擊樂，由於手指無法用力，他的學習過程非常辛苦，直到小學六年級才學會拿筷子，但是他很努力拿鼓棒磨練自己的小肌肉，讓手指有力氣，甚至挑戰四支棒子的曲目！而他最特別的就是記憶力奇佳，只要他聽過、練過的曲子，就能百分之百背起來。如今這孩子已完成專修班的學業，進入傑優青少年打擊樂團，像這樣的孩子，每一場結業音樂會對他而言，都是個里程碑，老師和家長看到他的進步，也很難不為之動容。

「在十一堂課和結業音樂會之前的練習，總是讓老師們覺得抓狂。」講師們笑道，但是看到最後的成果時，又會覺得感動。從三、四歲的樂樂班、幼兒班開始，一路到先修班、專修班，最後在專修班第八期最後一堂課時，難免會覺得感傷，而老師的情緒更複雜，一方面是捨不得，一方面是感動和驕傲。「在這個學習的過程中，也許有生氣，也許有要求，也許有責備，但最後都是很愛很愛他們。」

應，還有在詮釋樂曲時所展現的情感，就像一株小小幼苗在眼前逐漸成長為迎風而立的大樹，那麼生氣勃勃、綠意盎然。

有了舞臺經驗，以後在面對群眾時就會顯得從容許多。在結業音樂會中，幼兒班小朋友是第一次上臺，因此會顯得比較緊張，對於演出場地也感到特別好奇與興奮，甚至連平時上課很安靜的小朋友，都會變得格外活潑。不過也由於他們缺乏演出經驗，在臺上出錯時，臉部表情立刻反映出來；反之，演奏經驗豐富的專修班小朋友，即便是出了錯，也懂得臨機應變，一氣呵成地把曲子演奏完。

驕傲與感動交織的一堂課

新竹竹北教學中心主任林維鵬最愛看結業音樂會，但也最怕看結業音樂會了，

每一場年度音樂會，都是大人小朋友珍藏的回憶。

小朋友擔任主持人，負責解說每一首樂曲，從小培養臺風。

入每個星期一次的課程。

　音樂會當天，教學中心總是熱鬧滾滾，小小的教室裡隔出舞臺區與觀眾席，行政人員與講師忙進忙出將每首樂曲所需要的樂器，依照設計過的編制擺放好，方便每首樂曲之間的換場；家長與親朋好友也早早就到現場，將休息區擠得水洩不通，就為了找到好位置，在音樂會進行中可以看清楚及拍攝自家寶貝的一舉一動。要上臺的學員則在教室外與其他教室排隊待命，興奮又緊張地期待自己的演出。

　音樂會多半會由主任致詞開場，再將主持棒交給行政人員或是講師，在每一首樂曲換場時，為現場觀眾解說樂曲的形式、涵義與欣賞方式。不過，為了讓孩子們有更多機會訓練臺風，有些教學中心會將主持棒交給學員，讓孩子們自己開口介紹。而被指派的孩子，有的表現落落大方，口條清晰，完全不須看稿提示就能流利講解；有的孩子雖然上臺後略顯緊張，還差點說不出話來，但在老師與臺下觀眾的鼓勵下，即使需要偷偷看小抄，也毫不退縮完成了工作，總是能引來一陣喝采。

　因為是各個階段最後一期的成果展現，現場家長與觀眾都能深刻感受到，孩子們從幼兒班（基礎班）、先修班到專修班的進步，不僅是樂曲敲奏的順暢度、愈趨穩健的臺風與臨場反

成果，得到大家的掌聲，這對孩子、老師和家長來說，都是莫大的感動。

挑戰結業音樂會

而在每年春、秋兩季，各地的舞臺上則有另一場「結業音樂會」。音樂會通常會在教學中心的某間大教室裡舉辦，並且邀請家長與親朋好友一起來見證孩子們的成長，小朋友經過這場生命洗禮，將蛻變得更加成熟。

結業音樂會舞臺上，有幼兒班第八期、基礎班第四期、先修班第八期，以及專修班第八期的學生展現學習成果。他們完成了一個階段的學習，即將邁向下一個階段，幼兒班和基礎班結業的小朋友進入先修班，先修班結業的小朋友進入專修班，而專修班結業的小朋友，則從朱宗慶打擊樂教學系統正式「畢業」，可以自己決定要不要進入傑優青少年打擊樂團。

而為了這場演出，即使不是正式的舞臺，也不需要多麼盛裝打扮，但講師與孩子們都非常重視這次的機會，認真投

室內音樂會時，家長與親朋好友也早早就到現場，將休息區擠得水洩不通，就為了找到好位置。

一天，阿公在聽完所有曲目後，終於忍不住說：「原來你在家裡敲了半天我都聽不懂的曲子，到了教室會變成這麼好聽哦！」原來，他敲奏的只是樂曲其中一個聲部，平常聽不出個所以然來，但是所有聲部合奏時就「真相大白」，難怪阿公會那麼驚訝了！

至於樂樂班的第十一堂課又是另一幅景象，樂樂班是家長和孩子一起參與的課程，講師除了要吸引孩子的注意之外，也要幫助家長投入。因此，當講師看到大小朋友都很快樂享受擊樂課程時，所有的辛苦都有代價了。臺北林口教學中心主任李佳儒說，樂樂班的孩子才三歲，剛進來的時候是一群完全無法控制的小皮蛋，但是到了第十一堂課的時候，居然都能聽得懂老師的指令，完成一個又一個敲擊的動作，每當她看到這種景象，心頭總是湧出無限暖意。

「第十一堂課除了讓孩子自我肯定，也能讓老師自我肯定。」講師李璧如說，當孩子臉上出現「我好了不起」的得意神情時，老師臉上一定也會浮出「我更了不起」的表情。

孩子們必須經過前面的努力和拉扯，才能享受這一起達到的

透過老師的課程解說，爸爸媽媽更了解課程內容。

樂樂班的第十一堂課，大朋友和小朋友一起用樂器排出燦爛的煙火。

師們就是這樣連推帶拉，努力帶著孩子們不斷前進，完成這場階段性表演，每次演完自己就像脫了一層皮，不過，她也總是在演出之後，看到孩子又長大了一點。「第十一堂課就是個短期目標，年度音樂會則是長期目標，有了共同目標，大家就能一致地往前走，而表演所獲得的成就感是會上癮的，所以孩子們在結束這一期課程後，又開始期待下一期的曲目、下一次的表演。」

講師謝佳燕笑道，曾有一個專修班學生十分勤奮，回家都會努力練習，為了在第十一堂課有好的表現。到了演出那

在孩子們演出呈現的後面，都蘊藏著老師和家長們無數的汗水。

認真嘗試跟上節奏，開心的不得了！」

支撐自己走下去的力量

在孩子們演出呈現的後面，其實都蘊藏著家長、老師和行政人員無數的汗水。講師楊翎就不諱言，第十一堂課的壓力真的很大，但卻是支撐老師、學生、家長彼此繼續走下去的力量。

每到接近「第十一堂」課之時，楊翎就會開始感受到壓力，她必須調整展演的內容，讓家長們能歡喜看到孩子的成長。「我希望家長以陪伴的心態來參加第十一堂課，而不是來檢視孩子的表現。」透過平時的家長參觀日，爸爸媽媽可以適度了解孩子的課程，知道難易度在哪裡，第十一堂課就能體諒孩子的失常表現，而懂得欣賞孩子的進步。

「每次小孩都是接近第十一堂課時，才開始產生危機意識啊！」楊翎又好氣又好笑的說，老

願意努力追求、樂觀面對挑戰、喜悅成就自信，只要在這三者之間建立起正向循環，即是通向成功的不二法門。

眼神流露的專注態度，倒是打娘胎五、六年來首見，讓我再看千遍影片也不厭倦。」媽媽說。

話說這對雙胞胎是插班進入幼兒班第四期，原本媽媽擔心兩兄妹對全然陌生的音樂產生抗拒，也不知如何用軟硬兼施的方式，面對剛發芽的音樂種子。所幸教材十分專業，加上老師犧牲自己時間，提前為他們上課加強，耐心指導這對調皮活潑的雙胞胎，她就是有魔力讓兄妹期待每週的上課。「我打從心底感謝老師的付出，讓他們的音樂之路又邁進了一大步。」

也有學員家長回憶起孩子在「第十一堂」的表現，說自己震撼到起雞皮疙瘩：「這期課程確實比前六期稍有難度，第一次讓孩子感到緊張與不安。親子分享日的成果發表真的是大陣仗，小鼓、大鼓、小鐵琴、馬林巴木琴、高音木琴、邦哥鼓⋯⋯全部排排站，讓我超級興奮又激動。雖然琴的聲部快了些，但是看到孩子能夠不急不徐的表演，沒有因此慌了手腳，這是我最最最⋯⋯感動的地方。」

另一家長也分享道：「大家利用不同的樂器能夠協調的完成一首曲子，真是太棒了！每個小朋友除了要表現自己的部分，還需要聆聽其他人的步調，真正體會到團體合作的重要性。孩子從剛開始只記得一兩種樂器，到現在已經會跟爸爸媽媽分享許多樂器名稱及敲奏方式，真的很厲害喔！家裡的弟弟看到姐姐的表演，也都跟著扭腰擺臀，甚至學著敲打，並在一陣混亂中

從樂樂班、幼兒班、基礎班，到先修班、專修班，甚至進入傑優青少年打擊樂團，教學系統為孩子們提供了清楚而寬廣的未來藍圖。每一期課程結束前的第十一堂課，教學中心總會費心安排一場小型發表會，讓整班的孩子做整體合奏呈現，也讓爸爸媽媽們看看孩子的學習成果。

到了一個階段的課程結束之時，教學中心又為孩子們舉辦正式的結業音樂會。從幼兒班第一次上臺的混亂不安，令人笑中帶淚的演出，到專修班的沈穩從容，並成為社區及企業邀約表演的對象，乃至於傑優青少年打擊樂團已在專業表演殿堂登場，每一步走來，都充滿了感謝與感動。

朱宗慶打擊樂團是一個專業的表演藝術團體，對音樂會呈現的方式有一定標準的作業流程，而這樣專業的態度和堅持，也反應在教學中心的音樂會。它以更嚴謹的態度，讓孩子學習在不同的場地做音樂的呈現，並將所有劇場中應有的規範一一實踐，甚至連怎麼搬樂器、怎麼快速換場、怎麼謝幕，都要學習，這其中的成長滋味，不是三言兩語就可以形容的。

分享學習成果的一刻

十月三日，彰化中山教學中心幼兒班正舉行「第十一堂課」活動，展現學習成果的一刻。一對雙胞胎兄妹終於在這一天完成了初體驗，這樣的美好與驕傲，烙印在爸爸媽媽心中，反覆觀賞著影片久久無法離去。「傳說中的第十一堂課果然不同凡響！雖然哥哥有些節奏出差錯，兩兄妹保持一貫玩樂的心態，不若班上其他小朋友無比的認真，但打擊表演投入的肢體語言，以及

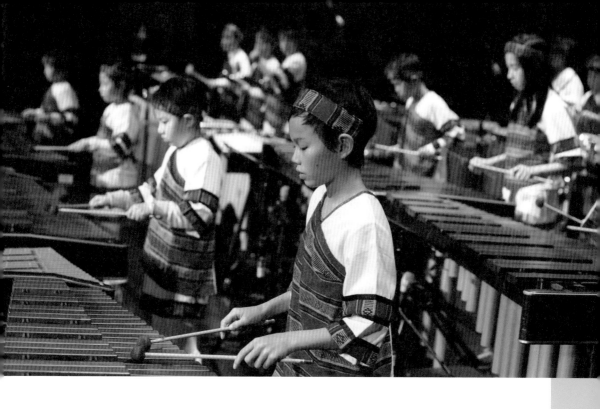

別具意義的第十一堂課

每學期的第十一堂課，
是爸爸媽媽最期待的「親子分享日」；
每個階段課程結束的結業音樂會，
是孩子們說堅持、道感謝的擁抱時刻。
看見寶貝以專業的態度，
站上人生的第一個小舞臺，
您也會和我們一樣，發現孩子的成長，
愛上打擊樂！

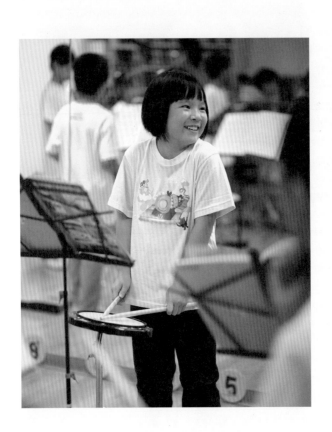

戰，能夠在一首曲子裡同時體驗，也算是一種考驗呀！

第十一堂音樂課在處處驚險，又處處充滿驚喜的氛圍中結束了，忘了告訴孩子們，爸爸、媽媽不是因為你們的表現不好沒有拍手，而是因為忙著用鏡頭為你們記錄這精彩的片段，而沒來得及為你們鼓掌，不論練習的過程有多辛苦，都會留下美好的果實。孩子們，我們為你們加油，也請你們為自己喝采！

專修班家長　妏均媽媽

出精彩的火花！因此，不妨就讓打擊樂陪伴我們，既有「獨樂樂」的喜悅，又有「眾樂樂」的歡欣。

◆ 家長篇 ◆

第十一堂音樂課還沒有開始，從教室門外依稀看到徐老師正在幫小朋友們進行「精神訓話」，喔不！是「精神鼓舞」，平日活潑好動的小朋友們，個個肅靜起來，看來這次的分享會對老師和學生來說，都是一大挑戰呢！

剛開始的小鼓、木琴基本練習，先幫大家暖暖身，表現還算沈穩，稍微解除了剛才的緊張氣氛，接下來就是重頭戲——三首合奏曲，第一首《彌賽特》，娟均負責鐵琴的聲部，這首曲子節奏鮮明輕快，是娟均最喜歡的類型，但是必須手腳並用，又是敲奏，又是踩踏板，娟均搖搖晃晃，卻也不負使命，順利完成第一項考驗。

第二首《全心愛我》，娟均負責馬林巴木琴第一聲部，這首曲子曲調緩慢優雅，特別的是滾奏的部分較多，急性子的娟均總是愈打愈快，愈打愈急，我們常開玩笑地對她說：「從妳的音樂裡，怎麼感受不到愛？都快喘不過氣來了啦！」幸好有徐老師的細心指導，才讓娟均懂得檢視自己的步調，學習靜下心慢慢來。

第三首《雪人》，娟均負責小鼓聲部，這首曲子聽起來很舒服，彷彿帶我們來到遼闊的雪地裡，小鼓還有獨奏，真為娟均捏一把冷汗，徐老師也針對娟均的狀況，改了獨奏的樂譜，讓娟均的表現可以更好，看來合奏有合奏的美，獨奏也有獨奏的挑

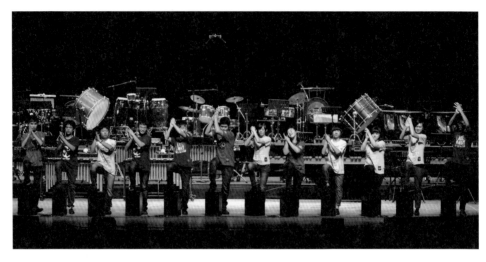

傑優的團員們雖然面對功課壓力，但幸好有志同道合的朋友相伴。

生活。她相信打擊樂的學習，會正向影響孩子的心態，讓他們更懂得團隊合作、更有融入音樂的能力。「國中生還比較是在摸索階段，到了高中，就會流露出自然的喜愛之情。」

在帶領傑優青少年打擊樂團時，盧煥韋也希望團員們開開眼界，多接觸新的東西，因為打擊樂是二十世紀後半葉才慢慢獨立發展的新興樂種，有很多創新的樂器和玩法。「打擊合奏，可以給臺上的演奏者和觀眾很大的力量。

除了自己在音樂的喜悅中，還可以帶給觀眾感動，這真的是很幸福的一件事。」

由敲打的本能入門再去體驗合奏之樂，其實透露出打擊樂多元結合與跨界發展的可能性，自然而然地將探索的觸角延伸，導向其他音樂項目或是舞蹈、戲劇等不同藝術領域的學習。相信只要保持開放的心胸，不同種類和型態的表演藝術，都能和打擊樂一同「眾樂樂」，擦

的聲部，還需要學會等待並在正確的時候敲奏發聲，孩子也必須學會包容他人出差錯或表現不理想的時候。「表現自我、成全他人」正是孩子在合奏學習中體會出的關鍵字。

「不能只顧自己的感受，要學會和大家融為一體」，這也成為音樂核心能力之外的重要體會。

打擊樂合奏是一種非常需要聆聽、合作的藝術表演形式。「也可能是因為長期在一起合奏的機會多，所以學打擊樂的同學通常都比較熱情。主修其他樂器的同學，通常每天關在琴房練習，但學打擊樂並不是這樣，大家常常聚在一起練習，同學之間的感情都很好。」盧煥韋說，打擊樂有非常悠久的淵源和歷史，但它的包袱比其他樂種要來得少，新的樂器、新的演奏方式、不同的場景、不同的跨界合作模式……這也是他喜歡在打擊樂團工作的原因。

目前為教學系統講師、自己也從小就進入教學系統學音樂的林宸伊，以自己的經驗表示，參加傑優青少年打擊樂團的高中生，許多人都是來樂團紓壓、放鬆。他們就算是要準備升學考試，還是非常喜歡打擊樂，還是捨不得放掉樂團的

教學系統講師林宸伊（前排左一）曾是傑優的一份子，大家一起演奏、一起出遊，留下快樂的回憶。

一大考驗。

要能讓大家一起合奏，一定需要先培養許許多多的能力。關於這點，教學系統的資深老師最清楚不過。「對初期接觸音樂的三、四歲孩子，適合透過遊戲和故事的引導，在適度的引導下，學習怎麼樣數拍子、如何跟別人同拍合奏等音樂能力。」教學總監沈鎂喻介紹道：「到了幼兒班、基礎班後半段的課程內容，便開始了合奏能力培養，並進行不同樂器、不同節奏多個聲部的合奏演練。」

而合奏也可以塑造出友伴之間的合作氛圍，參與其中，特別容易結交到相知相惜的好夥伴、好朋友。

表現自己　成全他人

透過合奏，孩子們需要學習聆聽別人

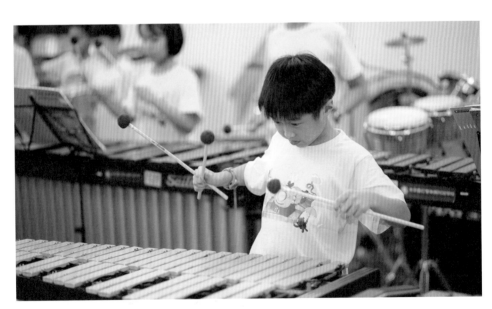

藉由多聲部的合奏，可以培養孩子相互聆聽的能力。

來的單純快樂，於是在可能還要加班的假日，抽離柴米油鹽醬醋茶的常軌，呼朋引伴組團玩音樂。因為，一群人聚在一起玩音樂，總是比一個人獨奏要來得豐富而有趣。一起合奏，甚至可以成為學習的新動力。

在教學系統上了好多期課程的小丞，從剛開始的新鮮、熱情到後來卻趨於被動，還好因為合奏的吸引力，再度燃起他的學習動機。「一直以來，孩子都很喜歡能與其他同學合作的活動，在家中練習時，總是喜歡找爸比和媽咪一起演奏一首曲子，他會把每一種樂器都練熟，然後和爸媽輪流演奏各項樂器，同時會像個小老師般地，教我們該注意的拍子，這也是我們一家人享受天倫樂的時刻喔！」小丞媽媽分享著。

循序漸進　培養能力

曾經組過團的人都親身體會過一起玩音樂的樂趣，應該也都知道，要讓團員們真正練好一首曲子，而且每個團員都能繼續成長，並維繫一個樂團持續不斷地前進，實在是非常不容易的事。準備要上臺演出的任務，對每個團員來說更是

透過合奏，大家都能一起玩音樂。

大於二」的效果，這種共同完成樂曲的想望以及心滿意足，便是合奏特有的魅力泉源。難怪朱宗慶堅定的表示：「音樂藝術的學習，包含了個人與社會的雙重層面。打擊樂就是一種團體性的、社會性的學習，可以為不同的人生階段增添風味。」

一起合奏　一同成長

「打擊樂有一定的特質和魅力，可以將大家融合在一起。」從小就心有所繫而選擇打擊樂當主修的朱宗慶打擊樂團團員盧煥韋說。

現在的孩子在成長過程中，有許多參加樂團的機會，無論是中小學的管樂隊、打擊樂隊、大專院校的熱門音樂社、爵士樂社……甚至，在出社會成了上班族、為生活奔波忙碌之餘，依舊無法忘懷音樂帶

打擊樂是一種團體性和社會性的學習，不僅可以獨奏，更可以呼朋引伴合奏。

合奏的成員從互相傾聽到互相陪伴，這些體驗與感受的互動，最終都將化為無須言說的默契，然後打動人心。

窮、魅力無限。彰化中山教學中心主任邱婉君認為，就個人的學習而言，打擊樂源於人敲敲打打的本能，再加上打擊樂器的豐富來源，可以產生聲音的多樣性，因而，透過音色與節奏的變化，就能夠使學習的過程充滿樂趣，就算是一個人的練習，也可以玩得很開心。

除了能夠「獨樂樂」，「眾樂樂」更是打擊樂的一大特色。臺北雙和教學中心主任盧梅葉以自己的兒子為例，他同時學習鋼琴和打擊樂，在彈鋼琴的時候，只須專注自己彈奏的旋律是否正確，但是在上打擊樂課合奏時，眼睛不但要看自己的譜，耳朵還要用心聽，而且除了聽自己的演奏，還要聽別人的演奏，然後耐心等待演出的樂段。「輪到自己表現時全力表現，同時配合大家的演出，這是一個團隊，不是只有你自己一人！」這種團體成長的感覺，讓她的兒子很有參與感。

原來，在學習打擊樂的過程中，老師以樂器做為帶領與引導的媒介，一方面可以培養個人對聲音的敏感度，以及節奏感和肢體協調等能力，另一方面，在合奏和團體課堂上，更會學習到成全別人、表現自己、接受挑戰等態度，並且在相互切磋技藝與合作的過程中產生共鳴，獲得分享的樂趣。

盧梅葉說，在合奏的過程中，適度的競爭可以刺激成長，而適時的合作則會產生「一加一

三十年前，提到「學音樂」，腦袋裡可能直接冒出鋼琴和小提琴兩種選項。「玩打擊樂合奏？」則是有點難以想像。

這些年，藝文生態也隨著大環境一同演進，一九八六年，臺灣第一支專業打擊樂團——朱宗慶打擊樂團成立，一步步累積「擊樂家族」的逐夢能量；一九九一年，朱宗慶打擊樂教學系統開始向下扎根，以打擊樂為媒介，大力推廣音樂教育。當時大概沒有人可以預料到他們會美夢成真、闖出那麼大的一片天。

當初許多的樂團夢，如今紛紛開枝散葉：朱宗慶打擊樂團的足跡已遍及全球二十八個國家及地區，教學系統則培育出超過十三萬顆音樂種子，由教學系統結業生組成的「傑優青少年打擊樂團」，目前已逾一百二十團，團員更超過千人，分散臺北、基隆、桃園、新竹、臺中、嘉義、臺南、高雄各地及大陸，臺灣已然成為世界打擊樂的重鎮。

可以獨樂樂　也可以眾樂樂

今天，臺灣的樂團環境蓬勃發展，打擊樂也躍升為學習音樂的重要選項之一。為孩子選擇打擊樂的湯媽媽就說，當初就是希望孩子能夠快樂的感受音樂的美好！而打從第一次參加體驗課程之後，孩子就愛上了打擊樂「敲敲敲」的魅力。她說：「在這邊上課不只有趣、歡樂，孩子更在不知不覺中對音樂有了更深一層的認識。」

湯媽媽說的沒錯，敲敲打打，看似再簡單不過，但若仔細思索，即可以發現它的變化無

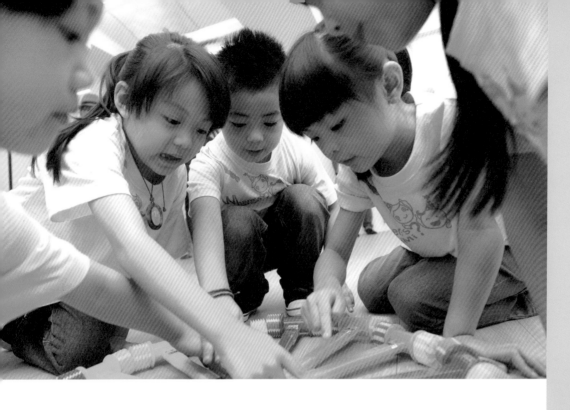

獨樂樂不如眾樂樂

打擊樂有一定的特質和魅力，
可以將大家融合在一起。
在教學系統成長的孩子們，
很幸運有了一群共同成長的音樂伙伴，
他們一起面對練習的挫折，
一起品嚐掌聲的美好滋味。
而這些「眾樂樂」的過程，
都將成為美好的回憶。

聽見生命力

在教學系統的活潑課程中，孩子有了體驗音樂的機會，從體驗中去感受節奏、旋律、和聲與音色變化，以及與他人互動的樂趣，進而產生想要深入探索的動機。在敲敲打打之時，無形中已累積喜歡的能量，讓音樂漸漸走入生活，展現強大的生命力。

起，我們都會記得過去一起玩「樂」的甜美時光，因為我們用音樂存下了美好的回憶。

愛的
小語

◆ 家長篇 ◆

每個人開始打擊樂的時間不同，有的幼稚園就開始了，有的人進入小學後才接觸，雖然每個孩子個性、速度、天份、喜好的程度、練習的多寡不一樣、外在的環境不同、學習動機也不同，但孩子們在這裡開始有了一些的交會，雖然大家是如此的不同，然而我們都擁有共同的核心價值，就是追求興趣、有趣、熱情、友誼，這些價值讓我們的孩子堅持地追求各自的擊樂夢想，一次又一次穿越擊樂技巧的瓶頸，追求自由自在的打擊音樂展現。

學習過程中，孩子們體驗累積練習的力量，他們練習基本的技巧，累積音樂情感表達的能力，一小節一小節的練習，一首一首的提升音樂能力，讓孩子經驗到練習的重要，且因此充滿了自信，透過練習朝著目標前進，練習、練習、再練習，一切都是想要讓自己更好。只是學習過程中，有時候還真的挺挑戰的，孩子遇到挫折時，偶爾會想背著包包離開，特別是在新曲目或新技巧學習的時候，會生氣、沮喪、不耐煩、哭泣，或是想擺爛，就在一次又一次的調整和練習過程中，孩子慢慢學會接受挫折。

他們漸漸知道，只要再用點力氣，就會往前動一點點，只要撐過去就是明朗的擊樂天空，我們的孩子是熱愛打擊樂的擊樂超人！

專修班家長　新泓媽媽

95　用音樂存下孩子未來

因此，活力班在玩音樂的過程中仍包含樂器演奏方式的教學、基本節奏的練習和音樂欣賞，除了建立音樂概念，當然最引人入勝的部分還是團體合奏。合奏曲以朗朗上口的流行樂曲為主，並改編成打擊樂版本，如《天天年輕》、《今山古道》等歌曲，重新喚起五〇至七〇年代成人朋友們的音樂記憶。

學音樂的好處是眾所皆知的，除了對創造力和自信有正面實質的助益，這種要求全身每個細胞參與的課程，絕對有助於身心靈的鍛鍊，並能維持大腦活力。而成人學習音樂的動機大都來自內在的，具有自我導向的心理需求，所以不論基於精神的紓壓、身體的健康、提升生活質量、激發創意或增進人際互動，活力班都是個很好的學習選項。

藝術生活無限蔓延

學習是無窮的，而真正融入生活才是永遠。音樂藝術學習與興趣的培養，若要達到效果，需要長時間投入及持續地接觸，除了課堂上的學習，積極參與藝文活動，唯有將所學融入在生活中，才能實現藝術生活化的理想。

音樂的學習需要時間，音樂的追求也永無止盡，但音樂所能夠帶來的美好與陪伴也是一輩子的，有音樂為伴的人生旅程，想必都是充滿色彩與幸福的。一路上還將會結識許多志同道合的朋友，在一同上課、練習、合奏的過程中相互切磋，學習與人合作、付出信任和關懷，累積感動的能力，在無形中，我們已「用音樂存下未來」。相信不管時間過得多久，當音樂再次響

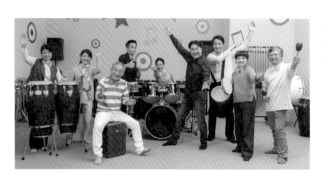

教學系統於2016年推出活力班，要讓大朋友們感受團體音樂學習的快樂。

上班族來說，或許下班後想釋放壓力或是想看到更好的自己；對於家庭主婦而言，或許在全心照顧家人之餘，亦想擁有自己的專屬時光；對於退休後的長者而言，希望另一個人生階段的生活依然多采多姿，甚而完成過去未能實現的願望，找回他們的青春，因此參與團體課程為生活注入活力與繽紛色彩是不錯的選擇。

玩音樂可以不再是年少的夢想。或許對於大多數的成人來說，會覺得現在開始學音樂、學樂器會不會太晚？紐約大學認知心理學教授蓋瑞·馬庫斯（Gary Marcus）曾做了項研究試驗，證明學音樂和語言不只是孩子的專利，「任何人在任何年齡，只要有正確訓練大腦的方法，付出耐心和專注就能學會一樣新的技能。」而「活力班」的課程正是一個可以滿足沒有音樂基礎，且能輕鬆上手體驗音樂的一種方式。

活力班課程，是針對成人所設計每週一堂五十分鐘的團體課程，每期都以精選主題樂器來進行課程規劃，例如木箱鼓、拉丁鼓樂、非洲鼓、爵士鼓等不同的樂器種類，透過各式樂器的演奏，讓大朋友們對節奏及各種音樂元素有更多的體驗與感受，大家一起享受打擊樂合奏的樂趣，讓身心全然放鬆找回青春的活力。

最專業的方式，讓學生從中去體會一場音樂會舉辦的背後所需投注的心血與自己所需付出的努力。看著孩子在舞臺上神采奕奕的表演，充滿自信地盡情展現，這大概就是教學系統最大的回饋與收穫。

另一種聲玩回憶正在誕生——活力班

而在教學系統的打擊樂教室裡，並不只有孩子們的身影，還有一群充滿熱情的成年朋友正隨著音樂一起敲敲打打了起來！別懷疑，他們正是活力班的學員。

二十五年前，在朱宗慶打擊樂教學系統正式成立所發出的新聞稿裡，便明確載明，「教學系統將有計劃、有步驟的自幼兒至老人，啟蒙至專業循序漸進的推展音樂藝術教育。」由此可見當時的朱宗慶，除了很清楚的擘劃專業打擊樂的發展方向之外，也有著要把音樂帶入普羅大眾生活中的構想。

二○○六年起教學系統也陸續推出成人班、成人玩樂班課程，讓成年人亦可享受打擊樂的樂趣。而在今年，更全新推出融合主題樂器、打擊樂合奏與音樂欣賞特色的「活力班」，要讓大朋友們在拉丁、爵士節奏與音樂合奏中，感受團體音樂學習的快樂，在一首首經典曲目中喚起節奏的靈魂。

每個人都潛藏著不同層次的需求，在不同時期表現出來的迫切程度也是不同的，除了衣食的基本需求外，當我們步入社會後，追求的是健康、情感、自我實現等需要的滿足。對於忙碌的

傑優不只是「一種課程」，而是個以「業餘的」、「生活的」與「快樂的」方向為發展的青少年打擊樂社團組織，多數團員都是從樂樂或幼兒班就進入教學系統學習一路到傑優班，雖然肩負沉重的課業壓力，也同樣承受著青少年時期的種種煩惱，但他們仍利用課餘的時間，在每週九十分鐘的團練中，勇敢追尋屬於自己的音樂夢想。而這個打擊樂之夢，也是傑優團員成就感的來源，讓他們隨時隨地充滿自信、散發光采。

而相較於學齡前或是國小階段，面對這些正處於叛逆期的孩子，傑優指導老師蔡欣樺分享多年教學心得說：信任與溝通十分重要，一旦孩子找到了自己的位置，他就會有一份使命感，除非立志朝專業發展的學員仍需持續不斷練習，一般來說，在課堂上專注聽老師授課、和其他夥伴愉快地合奏，回家不必強迫主動複習，只要適時的鼓勵，這樣就夠了！

雖然傑優青少年打擊樂團是以學生為主所組成的團體，然而每年的年度音樂會，從規劃、準備到執行，包括樂團、基金會和教學總部，幾乎所有人力總動員，就是希望能用

傑優青少年打擊樂團大多是教學系統的學生，在完成階段性課程後，仍延續自己的音樂熱情。

的重要時刻，因為專修班大多是國小高年級的孩子，隨著年齡增長，學校的課業也逐漸加重，家長常因課業壓力變大而興起了放棄學習的念頭，講師楊媛善認為，升學與才藝學習其實不衝突，重點是時間是否妥善規劃運用，例如，孩子可在上打擊樂課時提前到教室，或下課後多留幾分鐘爭取較多時間進行自主練習，尤其，當孩子課業愈來愈繁重，更應為孩子保有音樂生活來抒解壓力，與學科學習保持平衡。

自主學習的業餘社團組織——傑優青少年打擊樂團

完成了專修班的課程之後，孩子在朱宗慶打擊樂教學系統就算是「畢業」了，但是有人還不想畢業呢！有沒有一個這樣的音樂教學體系，循序漸進、妥善鋪排孩子從三歲一直學音樂到十八歲？而且在青少年時期，以「組一個樂團」的形式、並有豐富舞臺經驗的指導老師帶班授課，傳承舞臺經驗與專業技巧？答案是肯定的，朱宗慶打擊樂教學系統做到了。

傑優青少年打擊樂團從二〇〇〇年創團至今已十六年了，團員大部分出身於教學系統的學員，習樂的時間至少五至七年以上。大部份人也許不知道，傑優青少年打擊樂團的成立，當初是在一群熱情的家長強力要求和期待下，希望孩子在專修班結業後，仍能有機會繼續學習打擊樂而不致中斷。朱宗慶深受家長的熱情所感動，而在高雄成立了第一個傑優青少年打擊樂團。

迄今在全臺灣各地共有一百多個團班，一千多位團員，已成為教學系統兒童音樂推廣課程外，提供青少年一個音樂學習園地。

新增了串珠、阿哥哥鈴等拉丁樂器以及鐃鈸、堂鼓等傳統樂器的介紹；此外，為了建構孩子對西洋音樂史的認知，更以深入淺出的方式帶領孩子認識不同音樂時期的音樂風格與重要作曲家，全方位擴展孩子的音樂知識與藝術視野；最後，考量學員年齡比較大了，且在教學系統已經有一定能力的累積，所以在合奏曲的引導上會有不同的講究。

「合奏」一直是教學系統的課程特色，更是專修班的學習重點。在樂樂班階段，剛接觸音樂的孩子們能夠「一、二、三、四」一起敲出同樣的拍子來就已經很棒了；到了幼兒班和基礎班，就要開始進行不同聲部的合奏練習；進入了先修班，在合奏中就必需開始注意自己的聲部，還要兼顧別人的聲部；進階到專修班，就要一起呈現合奏曲該有的曲風及速度。

「大鼓第八小節要敲大聲、馬林巴聲部十三到十五小節要柔和一點，來！我們再來一次！」「啊！老師，又要再來一次喔！吼！……」這是專修班課堂上常聽到的師生對話。進入到專修班，合奏能力之要求相對提升，除了該有的曲風及速度，甚至一次同時七至九個聲部一起合奏，聲部之間各自獨立，又要維持相當的穩定性，如何將這些聲部完整融合、注意表情記號的詮釋，並能呈現悅耳的旋律，這些都是相當不容易的挑戰，所幸孩子多年來累積的音樂詮釋能力、合作默契以及相互協調能力，在練習過程中，每個孩子負責的樂器與聲部都不一樣，不僅學會「自助」和「互助」，也從合奏的過程中，懂得欣賞他人以及更自信的展現自我，逐漸享受合奏時的成就感。

然而，此時期也是確立孩子良好的學習態度、面對壓力時的處理能力，以及展現責任心

晉升為大哥哥、大姐姐的專修班孩子，對於課程更是充滿期待，因為升上專修班，就能開始敲奏定音鼓，木琴也能從原本二支琴槌的學習，提升到三、四支琴槌的演奏，還可以背上那裡面裝了許多琴槌、鼓棒，看起來很神氣又專業的專修班書包。

在此階段，老師會持續增強孩子的擊樂技巧能力、累積對不同樂器及演奏記譜法的認識，再藉由不同風格及合聲更豐富的合奏曲練習，提升孩子整體的音樂能力。因此，有關課程規劃安排，首先，在擊樂技巧的提升與要求方面，課程增加了定音鼓及鐵琴如何踩踏瓣等內容，同時為求節奏穩定度，小鼓、木琴的敲奏也開始搭配節拍器，鍵盤樂器的握棒也逐步從二支提升到四支；其次，在樂器的認識上，

右：配備有多支琴槌及鼓棒的專修班書包，是許多小學員的夢想。
左：專修班課程會開始接觸定音鼓等大型打擊樂器，對孩子而言很有成就感。

音樂種子的開花與結果－打擊樂的進階學習　　88

要，打擊樂合奏更是如此。在先修班的合奏裡，孩子不但要訓練相互聆聽的敏銳度，更要留心音樂中強弱、速度等音樂記號，學著跟音樂一起呼吸，累積音樂的感受能力。而老師在課堂上進行分聲部練習時，不同聲部的孩子都必須學著等待與輪流，表現良好自制精神，無形中也培養了孩子的耐心、自發能力與合群性。

此外，教學系統也希望孩子走出教室，在生活中找樂器。在先修班的課程中，為了讓孩子了解樂器的製作及發聲原理，老師會特別引導孩子在生活中發揮創意，尋找可運用的素材來自製樂器，帶著孩子們進行合奏和初步的即興敲奏，每次的合奏不但能製造出新的效果，更能讓孩子享受打擊樂獨有的樂趣。

先修班階段的孩子可能會覺得課程突然變得更有挑戰性，對於未曾學過音樂的家長而言，因為不知道在家如何協助孩子練習，可能會顯得焦慮，講師楊媛善分享經驗說，對於課程，爸爸媽媽只要持續提供孩子適當的環境與培養習慣就好，在家複習的過程中，如有不會的地方，只要註記下來，讓孩子上課時拿到教室問老師即可，也可藉此訓練孩子獨立學習、責任心以及問問題的能力。

訓練扎實的演奏能力──專修班

經過了三至五年的音樂學習，孩子已有一定程度的音樂知識和樂器敲奏能力，課程便進入專修班，進行更深入的學習和訓練，課程時間也從原本的五十分鐘增加為九十分鐘。

孩子在學習的過程當中，難免因為週期性的低潮，影響學習的意願，這些都是必經的歷程，家長不需要太緊張，反而應該隨時鼓勵孩子不要輕易放棄。

先修班的課程由樂器認識、基本技巧、自製樂器、音樂欣賞與音樂記憶等內容組成，最後再以合奏的形式統整所學；除了音樂學習本身，增強人與音樂之間的感受和連結，更是整個授課計畫的核心。

此時期的孩子在雙手的協調性、反應力與聽覺靈敏度上已更趨成熟，所以在教學的方式上，各項遊戲將逐漸遞減，取而代之的是音樂常識與各種打擊樂技巧的引導。

除了更深入地認識各項打擊樂器，也更著重於節奏樂器與旋律樂器的敲奏技巧，另外對於記譜法、音樂的強弱、速度等變化的反應能力也十分重視。

對音樂演奏而言，相互聆聽十分重

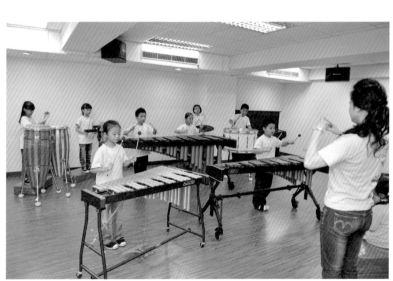

老師在課堂上進行分部練習時，不同聲部的孩子都必須學習等待與輪流，表現自制精神。

學音樂必須是循序漸進的，在朱宗慶的觀念裡，「用技術衡量成績是很容易的，但孩子的

音樂啟蒙學習，美的感受才是我們培育的重點，技術層面應該在適合的時機才導入。」孩子學

習音樂，就是要先開拓音樂的視野、豐富自己的內在世界，而在這樣的陶冶下，美感經驗得以

累積，無形中也擁有了競爭力，也就是「美力」，此時再去面對技巧性的學習，這樣才不會侷

限了自己對於音樂的理解。

所以無論未來是朝專業發展或是成為業餘愛好，能夠接觸、體驗並喜歡，是音樂藝術學習

的入門關鍵。教學系統所應用的教學法，就是以打擊樂為媒介，帶領大家去接觸、感受，引領

進入美麗的音樂世界，系統初期的課程，主要是從音樂基礎、記憶及基本技巧、節奏訓練以及

音樂欣賞等課程的安排，並藉由敲敲打打、律動和遊戲，來提昇人與音樂之間的感受和連結；

到了進階的課程，便是以先前的學習為基礎，再進一步體會、延伸對音樂技巧的掌握和訓練。

正式進入打擊樂的「學習」階段——先修班

幼兒班和基礎班著重於培養、開啟小朋友對音樂的認識與興趣，當進入了先修班之後，便

意味著正式進入打擊樂稍具難度的學習階段，必須開始深入理解先前所學習的樂理知識及其內

涵，而對於樂器的認識、演奏技巧以及練習的要求都明顯增加。因此，對孩子而言，升上先修班

就是一種「進階」挑戰的概念，會覺得是開始進入「厲害」的階段，所以對於課程也會懷抱著一

股期待感。

音樂種子的
開花與結果——
打擊樂的
進階學習

音樂的種子從撒下的那一刻起，
一點一滴的學習累積，
從發芽、成長、茁壯終會等到開花結果，
期盼藝術從此生根，
期待美力人生無限蔓延。

樂與藝術真正成為生活的一部份。

幼兒班家長凱凱媽媽說，以前總對課堂學習的內容不清楚，所以也不知如何在家陪伴孩子練習，但參與了家長參觀日之後，她發現看似平淡無奇的五線譜磁鐵板，竟可以拿來「烤餅乾」，或是變成了「賽車場」，可以用遊戲讓學音樂變得這麼有趣好玩，也讓她知道怎麼沿用上課時使用的「密語」來跟孩子對話。凱凱媽媽笑道：「我陪孩子學音樂的頻率終於對上了！」

◆ 家長篇 ◆

領著萌萌加入樂樂班，展開我們與音樂的第一次接觸，我們欣然樂見在她年幼的此刻，播下這顆音樂種子，將會是她一輩子可分享、可獨處的朋友。我們能為孩子打點的，就是擇一方沃土，只問耕耘，無論這顆種子日後將會長成一棵樹？一朵花？抑或一枝草？我相信萌萌必然也是充滿馨香、娉婷耀眼的一株。當她升上必須獨自一人進班上課時，老師充分為孩子及家長建立了良好的銜接溝通；課後，老師總是耐心的和家長說明孩子個別的上課情形，並因材施教，傳授家長在家指導孩子練習的小技巧，令我感動又感謝。謝謝老師一直以來悉心鼓勵萌萌，引領她踏入音樂殿堂，豐富她的生命經驗。

幼兒班家長　萌萌媽媽

相較於幼兒班，基礎班的課程，講師會更著重於音符、拍值、音高、鍵盤等樂理知識的建立，以及對音色的敏銳度等。基礎班的孩子已進入學齡階段，對於抽象的時間、空間與數的概念已有了一定程度的認識，加上孩子邏輯思考、語言能力以及生活經驗的增加，已經能夠隨著老師的口頭引導去認知和感受，並可以開始用語言具體地表達聆聽音樂的感覺，因此課程規劃為一年期，強化孩子對於節奏型態與譜號（節奏聽音）的練習、敲擊樂器以及合奏能力的提昇等。

家長扮演陪伴的重要角色

在教學系統的課程中，雖然家長不陪同四歲以上孩子上課，卻不是完全將父母隔絕於孩子的音樂學習之外。從幼兒班起，孩子會開始接觸鍵盤樂器，從小鐵琴、立奏鐵琴、木琴、隨著課程規劃，一步步「站上」大型樂器，除了難掩興奮以外，也不免在敲奏或視譜上逐漸增加了學習挑戰，要會看譜、要敲對音，因此如何透過親師合作，陪孩子一起感受音樂、降低挫折、累積成就感，就顯得格外重要。

在一期十一堂的課程中，老師會利用期中的家長參觀日邀請爸媽進教室，分享學習觀念，鼓勵家長平時在家營造學習環境，讓孩子多聆聽音樂、熟悉音樂、培養學習習慣，也藉此了解孩子的上課內容以及回家如何協助孩子練習，並建議家長多帶著孩子一起接觸、參與藝文活動，讓音

看似平淡無奇的五線譜磁鐵板，讓學音樂變得這麼有趣！

音樂聲，隨著音樂歌聲響起「七個精靈排排站，一二三四五條線，高音譜號放邊邊，魔法就要變一變，DoDo站在下加一線，ReRe向前走一點，MiMi走到第一線……」就在教材音樂搭配下，老師帶著小朋友在教具上唱唱跳跳，開心的認識五線譜。

幼兒班和基礎班藉重了打擊樂符合孩子生理發展的特性，從課程安排中循序漸進地為孩子打下了基本樂理、認識節奏旋律、聽音等全方位的音樂基礎。不過由於音符在五線譜上的位置、拍值涉及了時間、空間與數的概念，對處於學齡前階段的幼兒班孩子來說，抽象概念的認知與理解還是有難度的，需要看到實物或以實際的生活經驗為例才能了解，透過舉例說明和花較多時間來引導是必要的，所以幼兒班規劃成為兩年的課程。而此時期孩子對於音樂的感受力與敏銳度是最強的，也是肢體動作發展的最佳時機，不僅需要也喜歡做彈跳、旋轉等伸展大肌肉的活動和遊戲，因此，在幼兒班課程也融入了許多肢體律動單元，來增強孩子的感受和認知，讓孩子放開心胸，學習用肢體表達聽到音樂時的感覺。

大家一起敲奏小鐵琴，要開始挑戰自己上課囉！

性，建立基本的音樂知識，在講師專業教學與引導下，孩子從遊戲、故事、說唱與敲打中，自然而然的學會音樂的基礎樂理，認識音符、節奏、強弱、旋律與音色等。

在「幼兒班」與「基礎班」的課程後期也開始增加了合奏的部份，讓孩子自二個聲部到多個聲部的形式，建立合奏的概念與默契，除了將先前的學習做一個整合，也讓孩子經由合奏的練習，了解團隊合作的重要性，學習與他人相處，彼此相互支援配合。

學齡發展不同，引導方式也不同

「音符家族裡有全音符爸爸、二分音符媽媽、四分音符哥哥和八分音符妹妹，他們一家人都很愛唱歌。全音符爸爸的頭長得又大又圓，而且肺活量很大，一口氣可以唱很久，請各位小朋友現在幫全音符爸爸數到四，爸爸才會停下來喔！」A教室的老師在教室裡正用故事和歌曲，透過說唱的方式，引導小朋友認識音符與拍值；此時B教室的老師也正拿著五線譜地墊教具，說著七個小精靈的故事，跟小朋友述說著小精靈們只要按照順序在五條線站好，就會發出奇妙的

孩子跟隨著老師，一起學習馬林巴木琴敲奏。

讓孩子自己來——幼兒班／基礎班

「上六點鐘幼一的小朋友，現在請背著書包到A教室門口排隊，我們準備上課囉！」這是教學中心櫃臺前，行政姐姐提醒小朋友準備上課時的聲音，然而時常也會看到孩子在上課初期，跟爸爸媽媽難分難捨，吵著要爸媽陪伴進教室的情景。

家長不陪同四歲以上的孩子上課，是朱宗慶創辦系統時所做的決定，因為四歲孩子已漸能獨立，他希望「讓孩子自己來」，在沒有爸媽的陪伴下，學著與老師、同儕互動。朱宗慶也認為在學習的過程中，每個孩子融入團體、適應團體的時間點各有不同，當家長陪在孩子身邊，一方面會延長孩子的適應期與依賴心，一方面孩子會因注意家長的想法與反應而分心，判斷力、專注力與自我表現能力都相對降低，因此他希望能從這樣的自然發展中，讓孩子逐漸融入群體、獨立學習，不再養成過度依賴的心理。

奠定全方位的音樂基礎能力

孩子的音樂能力是依據年齡及個人的學習經驗而逐漸發展，分別是聆聽、說唱到即興與創作的能力。朱宗慶打擊樂教學系統「幼兒班」是針對四歲以上、「基礎班」是針對國小一年級以上的孩子所編寫的打擊樂課程。

在幼兒這個階段由於聽覺已經發展成熟，適合讓孩子體驗大量的音樂經驗，讓孩子進一步接觸音樂遊戲並親手操作樂器，所以不論是「幼兒班」或「基礎班」，最主要的教學目標就是透過遊戲和演奏樂器等方式，融入聽音色、聽音量、聽節奏、聽旋律的練習來建立聽覺的敏銳

一起動手製作外型像是銅鑼燒的手響板，也會搭配節慶設計單元，例如「中秋烤肉派對」單元，會利用邦哥鼓當烤肉架，用響木當木炭，在老師的帶動下，跟孩子一起拍打節奏來升火助焰，大家玩得不亦樂乎。

然而對於樂樂班的老師而言，是否也同樣的像玩遊戲般的快樂呢？身經百戰已有多年教學經驗的簡亭老師說，教樂樂班的課，在教室現場除了小朋友還要面對一群家長，應是所有系統學程中最具挑戰性也是壓力最大的任務，不過每當在上課的過程中，感受到熱絡的教學互動反應，或是因為小小孩的童言童語，讓全班哄堂爆笑的情景時，都會讓她覺得一切的辛苦都沒有白費，很有成就感。

「豆莢寶寶發現銀河上有好多漂亮的星星，都一閃一閃的發光，真的好漂亮，豆莢寶寶好想要摘星星喔！那我們就跟著豆莢寶寶一起去摘星星吧！」此時的老師正引導孩子們拿起手邊的碰鐘，隨著音樂歌詞敲擊著「一顆『噹』、二顆『噹』、三顆、四顆、五顆、六顆，哇！怎麼會有那麼多的星星啊！」就在宇宙銀河的音樂中，帶著孩子感受六拍的樂曲，在音樂的尾聲，孩子靜靜地依偎在爸爸媽媽的懷裡，在佈滿夜光星星貼紙的教室裡，一起看星星，一起感受浩瀚無垠的宇宙銀河。樂樂班就是這樣透過特色主題的音樂遊戲，讓親子體驗音樂的美好，與孩子共同譜寫歡樂時光。

樂樂班的教材分為四期，以不同的主題帶領親子一起進入音樂的國度。

孩子在三到四歲的認知發展期時，若有父母的陪伴與鼓勵，更能享受學習。

力，音樂的樂趣和音樂的知識通通都在這個過程中被觸發及保留下來了。對於家長來說，透過老師在課堂的引導，他們也可以更清楚地掌握學習的焦點，並藉此與孩子一同學習、成長，也常常自然而然被教學的情境氛圍所感染。

帶孩子上過四期樂樂班的小臻媽媽回憶說，樂樂班課程很生活化也充滿想像力，會跟孩子

的觀念，相對地，樂樂班強調的是重複循環、堆疊累積的觀念。就音樂學習來說，三至四歲這個階段孩子的發展，需要的是多面向的接觸和多方的刺激（聽覺、視覺、觸覺等），而在樂樂班豐富活潑的課程主題變化下，孩子能保持學習的新鮮感，樂於參與教學活動，持續不斷地重複體驗，而在經驗堆疊的過程中，自然而然的加深孩子的學習印象，為未來進入幼兒班的學習奠下良好的前置能力與經驗。

親子共學時刻，與孩子一起譜寫回憶

在三到四歲幼兒音樂學習的過程中，家庭親子互動亦扮演著重要角色，樂樂班的教學特色除了主題式期別的課程規劃，以及重複循環的教學引導方式外，考量三到四歲的孩子年紀尚小，心態上還需家人的陪伴，有別於教學系統其他學程，樂樂班是採親子一起上課的課堂模式。

家長在課堂中扮演著「陪伴、協助、參與、鼓勵」的角色，而對於孩子來說，和父母一起學習是累積情感經驗的重要方式。在樂樂班課程裡，設計了許多親子遊戲單元，讓家人陪著孩子一起玩，親子們一同聆聽、歌唱、遊戲、一起擺動、一起敲敲打打，這些親密的互動，不僅僅是陪伴孩子上課並留意課堂活動安全，更是協助孩子學習，並且一起從玩的過程中建立共通話題，創造美好的回憶。

歡樂遊戲中，音樂概念悄然成形

三到四歲是認知發展的重要時期，樂樂班的課程中老師們會利用音樂遊戲活動或故事，讓孩子在沒有壓力的情境中學習，透過遊戲，學習怎麼樣數拍子、如何跟別人同拍合奏等音樂能

廳」、「動物園」、「遊樂園」、「玩具站」、「聖誕節」等單元，每期融合說說唱唱、肢體律動、音樂遊戲、樂器介紹、自製樂器、音樂欣賞、想像力激發等不同目的的教學活動與遊戲引導，讓孩子「自然而然」學習音樂概念。課程的操作上，考量孩子年齡小，除了讓孩子對各種音樂元素，例如音高、音量、音色、速度等有更多的體驗和感受，教學中也大量運用生活中的素材來提昇孩子的理解力，像是透過心跳來感受節奏，或是讓孩子利用三角鐵、鈴鼓、玩具槌等小樂器拼出聖誕樹來加深孩子對各式樂器的認識，並培養其排列組合的概念及激發其想像力，藉由貼近孩子的生活情境及各種輕鬆有趣的音樂遊戲活動，讓孩子接觸與探索音樂。

然而，樂樂班並不特別強調進階學習

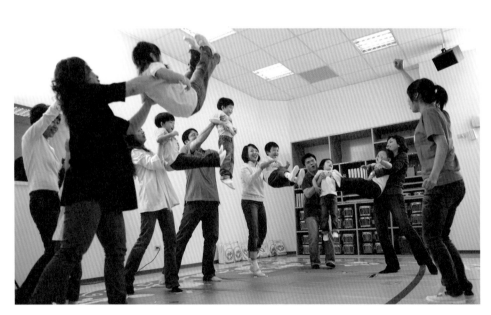

樂樂班是親子共學的課程，可以一起累積情感經驗。

接觸藝術，可以是每個人生活的調劑；而學習音樂的過程，不只是經驗的累積和演奏能力的精進，更是一種性情的陶冶和處事態度的養成。

境，讓孩子們玩得自然、健康而有創意。利用孩子喜歡遊玩及探索聲音的天性，配合幼兒身心發展階段所能理解、感受與表達之方式，設計一系列「音樂遊戲活動」，透過老師的引導，讓孩子從敲敲打打和生動有趣的故事中，自然地進入音樂世界，啟發想像力與創造力，培養聽覺靈敏度，進而建立音樂的概念。

主題式期別規劃，串連充滿想像的教學情境

「各位小朋友，今天豆莢寶寶帶著大家來到了哪裡呢？哇！原來我們來到了海邊，你們有沒有看到螃蟹呢？螃蟹都是怎麼走路的呢？」這是出現在樂樂班老師拿著繪本引導上課的場景之一。

樂樂班的課程設計，是以不同的主題風格作為各個期別的情境來進行教學；有貼近生活各種面向的「陸地」篇；有呈現多采多姿及遨翔意境的「天空」篇；有享受自在徜徉輕鬆感的「海洋」篇，有帶領孩子去探索神秘宇宙銀河的「太空」篇。分別用 Go、Hi、Yeah、Cool 四個期別名稱命名，由孩子最喜歡的豆莢寶寶為主角來串聯各期別中的單元主題，並且透過故事繪本、手偶與指偶來營造教學情境，拉近與孩子的距離，讓孩子更快速熟悉上課環境，降低初次進入團體學習的不適應與不安感。

以「樂樂Go」為例，從較貼近孩子生活的故事軸線發展出「運動會」、「農場」、「餐

每個孩子都是珍貴的種子。一顆種子的成長需要陽光、土壤、水及空氣，而朱宗慶打擊樂教學系統的教學環境與學習內容，是孩子成長的土壤，提供了養分及茁壯的環境；水與空氣，則是老師課程的引導、豐富的教學以及滿滿的愛與關懷，然而，有了這樣的條件還有不足，最重要的是要有陽光的照拂，而孩子的爸爸媽媽就是這溫煦的陽光，在他們的陪伴下，才能讓孩子優游於音樂的美好世界中。

就三到六歲的學習階段來說，「遊戲」是重要的活動之一，因此，用遊戲、故事情境的引導，是孩子進行學習的主要方式，透過遊戲的模式來提高學習動機，在快樂的過程中產生學習動力。所以在教學系統的學程設計理念中，如果能夠在樂樂班、幼兒班、基礎班階段，讓孩子在自然的情境下感受音樂，引發對音樂的樂趣，則孩子便會勇於接受先修班、專修班進一步的課程挑戰。

小小孩的擊樂初體驗——樂樂班

朱宗慶打擊樂教學系統在一九九一年設計出從幼兒班、基礎班、先修班至專修班一系列的學程架構，引領相當多的孩子進入打擊樂的世界，創造不少音樂學習的話題，而在二〇〇五年，更進一步「向下延伸」，針對三到四歲的孩子，著手規劃「樂樂班」課程。

對於三歲接觸打擊樂的小小孩來說，教學系統的理念就是希望這階段的小朋友能玩得開心，因此在教學上不特別強調過多樂理的認知，而是透過大量的遊戲營造出一個充滿音樂的環

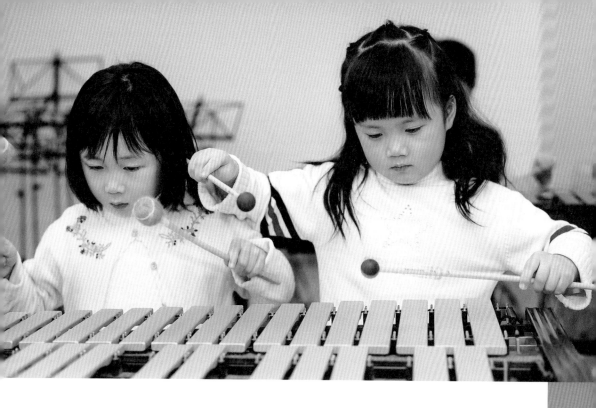

音樂種子的
萌芽與茁壯——
打擊樂的
初次接觸

種子，象徵著未來，也象徵著希望，
孩子就像種子，
蘊藏著無限的生命力，
只要給予適宜的環境，灌溉滋潤，
它會慢慢地冒出新芽。

課程、開發出適合不同階段學習者的課程內容。

教學系統的學程共可分為「樂樂班」、「幼兒班／基礎班」、「先修班」、「專修班」四個階段，以團體課程，每週一次的上課方式，給予不同階段的孩子自然、豐富、饒富趣味的美感經驗，逐步提升孩子音樂能力。其中，「樂樂班」的設計是針對三到四歲的親子共學課程；「幼兒班／基礎班」的設計是針對四歲以上及國小一年級以上未有音樂基礎者；「先修班」與「專修班」則是先前學程的進階設計，結業之後，還有延伸的傑優青少年打擊樂團可以繼續燃燒對音樂的熱情。每個階段的學程皆運用多元的學習項目來建構課程，不但從中增進樂器演奏的能力，同時也開拓孩子對於音樂、藝術的領域和視野，達成全方位的美感教育，讓音樂成為孩子人生中一輩子珍貴的資產。

愛的小語

◆ 家長篇 ◆

「將來長大後，不管妳要做什麼，我都希望藝術能一直陪伴妳，帶給妳快樂。」

〈JU給JuJu的一封信〉

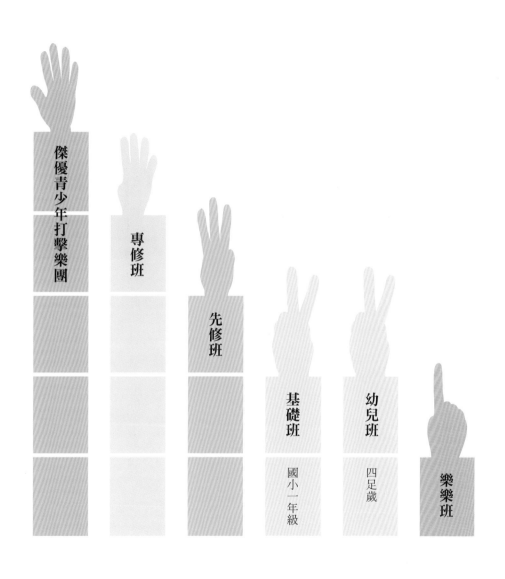

傑優青少年打擊樂團

專修班

先修班

基礎班 國小一年級

幼兒班 四足歲

樂樂班

朱宗慶打擊樂教學系統學程圖

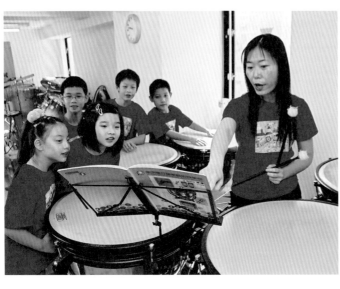

教學系統培育出來的孩子，對樂器的認知與演奏技巧，從不拘泥於單一的概念或表現方式。

力，得以舉一反三，開啟無限的創造力。

不僅如此，打擊樂對孩子的專注力亦有相當程度的幫助，因孩子在演奏時必須要做到——耳要聽歌、眼要看譜、手要敲奏、口要哼唱，如此多感官且全面的刺激與訓練，身、心都必須集中到位，是提昇孩子專注力最好的方法。

悉心設計的學程譜出每個階段的主旋律

為什麼想讓孩子學音樂？一般而言，絕大多數的家長，讓孩子學音樂的初衷，無非是希望藉由音樂陶冶身心，豐富生活；或是學習器樂，讓音樂成為一輩子的朋友；部分的家長則是會為孩子設定志向朝向專業音樂發展。

在「以孩子為主」以及「快樂學習」的教育理念原則之下，朱宗慶打擊樂教學系統整合了音樂、教育、兒童發展等領域的專業人才，根據孩子不同階段的生活經驗，擷取教學元素，設計

人面前展現自我，進而於「年度音樂會」中隆重登臺。對家長來說，看著孩子在臺上展現自信的那一刻，總抑制不住的熱淚盈眶；對孩子來說，戰戰兢兢直到演出完成的那一秒，才是真正挑戰自我、超越自我，獲得高成就的光榮時刻。

此外，不論是平日的課堂學習、分享活動，抑或是比照正式音樂會規格辦理的年度音樂會，孩子必須不斷經歷分部練習、合奏練習，並從練習的過程中學習溝通、討論、聆聽與配合，特別是在合奏練習時，透過樂章的表現學習主角與配角、樂器間相互烘托、陪襯的道理，懂得欣賞別人、肯定自己，成就團體的重要性，不僅於此，演出前後，還有樂器定位、換場、撤場等搬動過程，都必須經由信任伙伴、相互合作才能完成一場又一場的完美演出，從中也養成了合群的觀念。

敲敲打打，看似再簡單不過，但如再細思量，就可以發現它的變化無窮。教學系統培育出來的孩子，對樂器的認知與樂器的演奏技巧，從不拘泥於單一的概念或表現方式，生活中隨手可得的用具都可以是「樂器」，跳脫傳統的敲奏方式則可能是另一個創作的開始。孩子因為擁有扎實的基礎能

生活中有許多東西都可以變成打擊樂器。

引領孩子蓄積未來的全方位課程特色

「打擊樂是再自然不過的一種音樂型態，每個人都是天生的打擊樂者。」所以朱宗慶除了以打擊樂為媒介推廣音樂之外，教學系統更以打擊樂的特性，延伸出節奏感、高成就、合群性、創造力等四大特色。

其中，節奏感的養成與訓練是音樂學習中最重要的一環，因為節奏感是一種擁有捕捉、感受及表現樂曲節奏與韻律的能力，換句話說，節奏感愈好的演奏者，其音樂的躍動感與感染力就愈強，因此教學系統針對不同階段的課程設計，搭配適宜的樂器敲奏、音樂遊戲、律動與唱歌等方式，循序漸進的引導孩子從認識節奏、速度與節拍開始，漸而能精確地掌握拍點，提昇孩子的節奏感。

當然，也由於打擊樂器本身的特質能快速給予孩子聲音的回應，嘗試與練習的過程更容易上手，學習的挫折感低，自然能建立孩子的自信心與學習興趣，而為了提昇孩子自我要求與自主學習的動力，課程規劃中特別安排了第十一堂音樂課的「分享活動」，透過小型成果發表會，讓孩子先練習在眾

打擊樂器的造型多元，很能吸引孩子的興趣。

哪一種階段的學習，都應該包含前述五個歷程，它並非制式的學習框架，不一定依序進行，甚至有可能彼此交疊、同時進行，完全視個人學習感受度來調整、挪移所需的時間。

舉例來說，當從來沒接觸過音樂的孩子進入教學系統，他可能花較多時間在「接觸」與「感受」音樂，慢慢地透過課程設計與講師的引導而「喜歡」上音樂，而在打擊樂的樂趣中引起興趣後，才會進入「學習」與更後續的「訓練」階段；而對專修班的孩子來說，雖然已具備基礎的音樂能力，但面對更難詮釋與理解的樂譜，或未演奏過的樂器，仍是從「接觸」、「感受」開始，在懂得欣賞、「喜歡」其中的美妙之後，或許因自我要求與期許而更快速的進入到「訓練」階段，甚至為了精進技巧而花更多的時間，這整個心路歷程，事實上都涵蓋在「學習」之中。換句話說，教學中心強調以孩子為主的快樂學習，不只是教孩子音樂演奏的技巧，更重要的是培養他們正確的學習態度、方法與習慣。

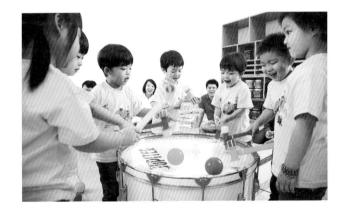

幼兒的生活就是遊戲的生活。

奇妙音色」而興奮無比。

是的，就因為打擊樂器的多元，能滿足孩子探索世界的好奇心，任何一項打擊樂器，透過不同的敲奏方式與敲奏器具，都可以發出各式各樣的音色，也因為打擊樂貼近人類本能的這項特質，易於拉近與孩子的距離，所以最適合作為他們接觸音樂，開啟通往音樂世界的那扇窗。

讓孩子自然而然的從敲敲打打的「玩樂中」，發自內心的喜愛、沉浸在美好的音樂世界，是教學系統裡每位老師、每位工作伙伴對自己的期許也是對孩子的使命。

循序漸進的快樂學習方式

朱宗慶認為，教學系統的課程設計，應是在「玩音樂」的氛圍中，依照不同孩子對音樂的接觸與接受程度順勢而為，逐步調整練習所占的比重。考量孩子身心發展的特徵，將打擊樂融入，讓孩子在自然且無負擔的情境下，產生學習的滿足感。

因此學習階段的初期，主要是透過遊戲的方式讓孩子願意敞開心胸接觸，也讓孩子可以放鬆心情學習，進而啟發想像力、激發創意、增加耳朵的敏感度、培養基本的節奏能力以及建立自信，最終則視個別需求來決定發展，循序漸進地引導孩子進入音樂領域。所以教學系統的各個學程，皆是依照「接觸、感受、喜歡、學習、訓練」的最佳音樂學習歷程，以及不同階段孩子身心發展情況需要，規劃出相應的學習項目。

在朱宗慶的觀念裡，學音樂是無法速成的，需要漸進累積才會有成果，無論是哪一種課程、

藉由打擊樂學習音樂是低挫折與高成就的。由於打擊樂器的穩定性很高，一碰就會產生聲響，可降低在音樂學習初期常遭遇的挫折感。

程，總喜歡透過敲敲打打的摸索，聆聽不同樂器發出來的聲音，「玩」聲音，可說是孩子與生俱來的天性。

在教學中心，時常會聽到家長走進來為小朋友報名上課時，跟櫃臺的行政姐姐提到，因為孩子平常在家就喜歡敲敲打打，所以就帶小孩來上課。教學中心行政琪琪姐姐說，每當孩子第一次來到教學中心，走進彷彿是擊樂魔法王國的教室時，看到金屬、木頭、皮革等各式材質樣式的打擊樂器，總會眼睛為之一亮，吸引他們的目光，而經驗法則告訴她，下一步，他們一定是雀躍地穿梭在各項樂器間敲敲打打一番，當聽到不同打擊樂器所發出各種

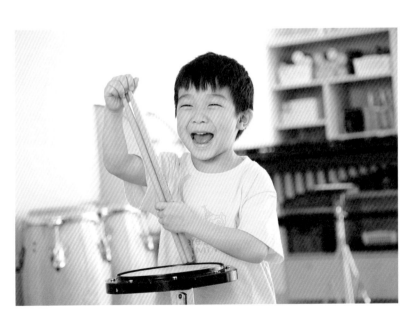

打擊樂器一碰就會發出聲響，很容易讓孩子在學習中產生信心和樂趣。

藝術可以帶來快樂，音樂尤其能夠打動人心。許多人都喜歡音樂，因為音樂不但可以紓解壓力，讓身心得到適度的發展、解放，也可以帶給人美的享受和表達情感，為我們的生命增添繽紛的色彩。

體制外音樂教育的希望工程

一九八〇年代朱宗慶在維也納求學的日子，為他帶來了深刻的震撼和文化衝擊，他第一次感受到原來音樂是可以如此生活化，可以輕鬆得就像呼吸一樣自然。

回國後的朱宗慶，在專業藝術殿堂與體制內追求登峰造極的同時，始終相信，體制內與體制外的藝術教育，應該相輔相成的。而敲敲打打是與生俱來的本能，用打擊樂進入音樂學習的門檻低，很適合作為音樂藝術的敲門磚，因此二十五年前，就是這樣的起心動念，開始建構音樂教育的希望工程，創辦了教學系統，以他多年來在教學工作和舞臺演出所累積的專業及豐富經驗為基礎，寫下他對音樂教育的理想，希望讓孩子在愉悅的環境中奠下良好的音樂基礎，在潛移默化下開啟對音樂藝術的喜愛，讓學音樂成為一件美好而快樂的事。

探索聲音是孩子與生俱來的天性

孩子喜歡探索聲音、喜歡音樂，是一件非常自然的事情。因為「聽」是孩子第一種認識世界的方式。從嬰兒時期開始，就已經展現對聲音有反應、對音樂有感的一面，因此在成長的過

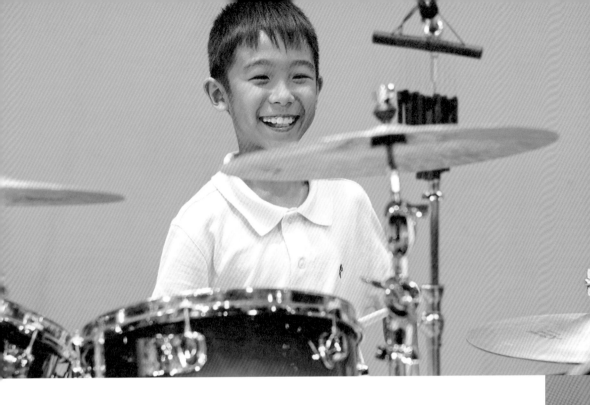

玩「樂」——
一輩子的
音樂規劃與資產

音樂可以是一種職業、一種工作，

音樂也可以成為一種生活，

與你一起呼吸、

一起感受春夏秋冬，

用打擊樂進入音樂天地，

用快樂、循序漸進的方式玩音樂，

獲得的是人生中一輩子珍貴的資產。

針對上課的方式，朱宗慶曾多次與教育專家討論，他認為三歲的孩子身心尚需父母陪伴，因此採親子課程的方式，內容也以音樂啟蒙為主，不導入技術層面。「幼兒班」以上的課程便開始接觸一些簡單的樂理和敲打概念，至於父母是否陪伴上課，則見仁見智，各有特色，朱宗慶選擇讓孩子自己上課，他希望四歲以上的孩子能獨立學習，自己感受音樂的樂趣，而不是去在意父母的眼光。

不過爸爸媽媽也不是完全無法了解孩子的進度，在教學系統的設計中，每一期課程都會有固定的時間邀請家長進教室，由老師們說明教學的過程，也溝通將來的配合方式。同時，透過每一次的年度音樂會，家長也可以欣賞兒女的學習成績。

儘管如此，當時有些家長仍無法接受這樣的做法，因而造成學生的流失，但朱宗慶仍不為所動，他知道這條路不好走，因此他花費極大的力氣去說服家長的質疑，除了在教學系統定期刊物「藝類」中開設專欄，並透過給家長的十二封信，溝通學習觀念，闡明自己的教學理念。

這場「愛」的音樂學習大冒險，進行得雖然辛苦，但成果卻也豐碩。在鍥而不捨的溝通下，家長們的觀念已有很大的轉變，孩子們更能在愉悅的氣氛下，主動積極的追求更進一步的音樂學習。許多在教學系統度過音樂童年的孩子們，不捨與一路走來相伴的同學們分離，因而催生了傑優青少年打擊樂團，連陪伴的家長們彼此也成為好朋友，甚至還加入了成人班，與孩子們同享音樂之樂。這般和樂融融的景象，也將會隨著教學系統的「愛」，一直延續下去。

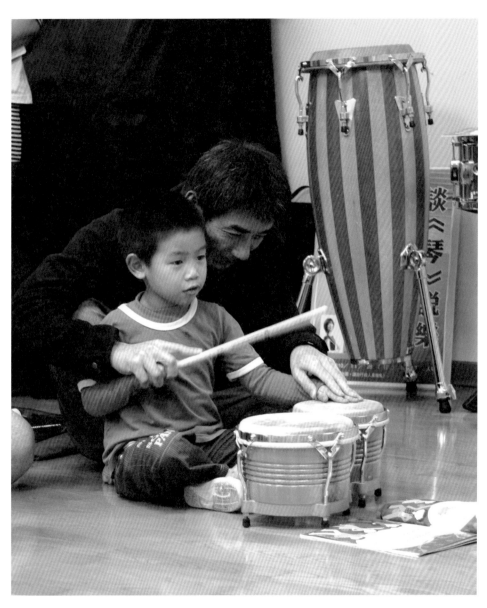

在家長參觀日中，爸爸媽媽可以了解孩子的學習進度，並和孩子一起玩音樂。

會彈十幾首曲子了，我的小孩學打擊樂，還只是在敲節奏？」甚至還有一位媽媽因為覺得老師管教不嚴，當場在老師面前打小孩，讓老師看看。

朱宗慶完全能夠理解這些家長的心理，父母一旦花錢讓孩子學才藝，就希望能看到成果。

因此，朱宗慶只好不厭其煩地解釋，「看譜」是一種可以被培養的能力，任何人只要花時間就可以看得懂。曲子的數量也不完全代表孩子對音樂的融會貫通，一旦喜愛且了解透徹了，再多曲目都不是問題。後來教學系統有許多學生以優異的表現與能力，進入音樂學習的專業領域，也印證了朱宗慶當初堅持的想法。

讓孩子自己上課

除了課程設計面臨挑戰之外，教學系統還有個更大的挑戰，那就是——讓孩子自己上課！

「我本來設計了好大一面落地窗耶！後來配合朱老師的想法，改成十五公分寬的小窗格。」板橋中山教學中心主任江秋岑笑著說，她印象最深刻的，就是家長們全部擠在教室門口的小窗前，窺探孩子上課的狀況，那情景像極了一群蜘蛛人在爬牆。

當時坊間有許多音樂教室會讓爸媽和小朋友一起進教室上課，一方面在課堂上協助老師管秩序，一方面知道老師教了什麼，回家還可以幫孩子複習。朱宗慶在規劃教學系統之初，即將課程設定為三至十八歲的學習階段，考量當時社會的學習環境，先從滿四歲的「幼兒班」及小學一年級的「基礎班」開始招生。

歲，因此教學中心安排的示範教學活動還邀請爸爸媽媽一起參加。

在三十分鐘的課程裡，妞妞和爸媽一起唱唱跳跳，開心得不得了，爸爸還開玩笑地說：「全身的老骨頭快散了！」課程結束後，行政同仁引導妞妞到另一間教室試玩各種不同的樂器，主任和老師則和爸爸媽媽分享教學理念和課程內容。離開教學中心之前，妞妞和豆莢寶寶玩偶親密合照，一路哼著課程中的旋律和節奏，回到家更是迫不及待和阿嬤分享上課經驗。看來，透過示範教學活動，妞妞真的對打擊樂「一見鍾情」了呢！

以快樂為節拍的課程

孩子們和打擊樂有了這樣快樂的相遇，接著迎接的便是扎實的課程。它不過度強調視譜能力，也不用強記曲子，而是先讓小朋友知道打擊樂的好玩之處，讓他們發現生活中有哪些聲音是屬於打擊樂，在尋找聲音、享受探索樂趣的同時，不知不覺進入音樂的領域。

老師會鼓勵孩子們藉由鼓棒表達自己的情緒，沒有「對錯」或「好壞」的評價，當孩子們得到鼓勵，有了想要求進步的動力，他們自然會向老師「要」更多，此時，音樂學習的心理準備已經完成，對於老師給的東西，他們也吸收得更快。

這樣的課程設計，確實讓孩子們有成就感，但在初期卻引來不少家長質疑，甚至連主任和老師都有一點點動搖。朱宗慶記得，教學系統剛開辦的時候，遇到的家長們總會和其他的音樂教室比較，「為什麼我的小孩學了三個月還看不懂五線譜？」「為什麼別人的小孩學鋼琴，已經

讓小朋友對音樂產生興趣。除此之外，幼兒班還有「認識樂器」的教學單元，基礎班的小朋友則是實際體驗握棒動作，利用左右手手指的握緊、放鬆，從中體會音色的不同。

為了針對不同需求的家長，教學中心也貼心配合，以一對一「教室參觀」的方式，邀請親子一起來認識不同的打擊樂器，在這段時間裡，小朋友可以在行政姐姐的陪伴下，親手敲奏這些好玩的樂器，而家長也有充分的時間和主任溝通教學理念，對教學系統有更深入的了解。

「這裡的示範教學實在太好玩了！」一位媽媽帶著女兒妞妞參加示範教學之後，還將感動的過程寫在部落格。她的女兒妞妞平時就很喜歡用棒子敲打垃圾桶，對於節奏有一套自己的想法，由於她才三

熱鬧的示範教學，很快就能引起孩子對打擊樂的興趣。

學音樂是無法速成的，需要漸進累積才會有成果，經由接觸、感受、喜歡、學習、訓練等步驟循序漸進，缺一不可。

樂的想像力。此外，打擊樂的特點之一是合奏，孩子除了必須扮演好自己的角色，也要懂得與其他人的和諧互動，學習團隊合作。對初次接觸音樂孩子來說，打擊樂是很好的啟蒙教育。

因此，在教學系統的課程設計中，「快樂」是學習的重要因素，如果能讓快樂多一些，透過適當的引導，多一些愉悅的心情，就可以持續下去。

第一次接觸讓孩子愛上打擊樂

如何讓孩子們和打擊樂「一見鍾情」？早在教學系統創辦時，便設計了一套「示範教學」，以暖身律動、樂器認識、互動遊戲等三大項活動，讓更多的家長和小朋友能認識打擊樂，並了解教學系統的授課內容，後來又增加了唱與說的設計，親子氣氛也更愉悅。

「小朋友，大家跟著老師一起動一動哦！」臺北林口教學中心今年示範教學依舊熱鬧，經過訓練的講師們在暖身活動中，讓小朋友跟著節奏和歌曲唱唱跳跳，等孩子比較熟悉環境之後，再由老師介紹許多打擊樂器，然後再請家長們和小朋友一起互動遊戲。活動雖然只有半小時，但是大家都玩得很盡興。

主任李佳儒說，示範教學以打擊樂為基礎，配合韻律、歌曲，以及聽聲音做動作等遊戲，

「在肉包上插上小筷子、綁一條小緞帶，那就是八分音符。」小朋友看到老師的示範，笑得東倒西歪，這段對話的場景就在朱宗慶打擊樂教學中心的教室。

對於朱宗慶而言，創立打擊樂教學系統是個全新的冒險，它不但要開創一種新的教學方式，也要挑戰家長對音樂學習的看法。而引領這場冒險前進的力量，就是滿滿的「愛」！朱宗慶認為，讓孩子在遊戲的氣氛下接觸音樂，使他們願意感受音樂並愛上音樂，樂於進一步接受輔導與訓練，這樣的學習才會長久。

「愛」是驅策前進的動力

「就是喜歡了，愛上了，所以什麼也擋不住了！」這句話並不只是愛情偶像劇的臺詞，它也適用於所有的學習行為。

朱宗慶強調，打擊樂教學系統的設立，並不是因為別人做得不夠好，也不是要多成立一間音樂教室，只是要讓小朋友多一種選擇，透過玩打擊樂的過程，將音樂內化到孩子的生活之中。「用打擊樂開發無限的創意，用獨特的方式詮釋音樂的各種面貌，要讓音樂成為孩子美好的回憶。」

臺北雙和教學中心主任盧梅葉認為，敲打是孩子的本能，透過快樂的遊戲，可以建立節奏感，而且打擊樂器的穩定性高，敲打以後立刻就有回應，也較容易讓孩子獲得成就感。打擊樂器又多又神奇，生活周遭的紙箱、寶特瓶都搖身一變成為有趣的樂器，因此也能滿足孩子對音

從愛出發的音樂學習

拿起手中的打擊樂器，
邀請孩子們一起進入打擊樂國度。
我們以愛為出發點，
走一條與眾不同的路。
沿途中不會有怪獸出沒，
只有一個又一個的音符相伴，
還有不斷出現的笑語聲。

第 ② 樂章

聽見愛

是什麼樣的魔法可以讓孩子變成音樂小天使？朱宗慶打擊樂教學系統以創新的教學形式與內容，根據孩子不同年齡層的特性，設計出多元而豐富的教材，讓孩子先「愛」上音樂，進一步願意學習。因此，在教學系統的教學理念中，無一不展現的「愛」，正是影響數十萬孩子生命的關鍵。

◆ 來自老師的肺腑之言 ◆

◆ 某次上課時，我要求孩子再敲一次，孩子回：「如果我這次敲的很好，你可以抱我一下嗎？」讓我真實的感受到孩子對自己的信任與依賴。

◆ 能將喜歡音樂的心透過當老師傳達每位孩子是一件幸福的美好！

◆ 只要看到家長和孩子喜歡妳、肯定妳的表情，還有孩子敲奏的樣子，就能讓我更加投入！

◆ 能將興趣與工作結合是一件不容易的事，這份熱情帶給我的肯定及認同，更是無價！

◆ 我在我的學生們身上看到他們不間斷的學習打擊樂，並將此份喜愛音樂的心延續到他們的生命經驗裡，他們回饋我並讓我看到教學上的價值，榮耀了我的教學──熱情和堅持，有乃師之風。

◆ 孩子們的成長是老師堅持教學的成就，孩子的擁抱是老師教學的動力，孩子和家長的回饋和支持是老師存在的價值。

「我們的共同目標很明確，都是讓孩子可以得到更好的學習。」教學總監沈鎂喻說，當有人發光發亮時，大家一定會在旁邊鼓掌，也正因為有了這樣的共識，講師們的向心力更強，也更有信心面對教學生涯上的各種淬鍊，享受每一次的成長。

愛的小語

◆ 來自家長的鼓勵 ◆

◆ 因為有老師不斷的鼓勵及堅持，我們看到孩子更多的可能性，能如此專注於一件事！

◆ 老師，我的孩子在生病，有點病懨懨的，但他還是堅持一定要來上打擊樂。

◆ 親愛的老師：辛苦您了！感謝您的認真，用心良苦，努力要給孩子一個主動負責的學習態度，真的謝謝您！在此給您打氣，加油！

◆ 來自孩子的感動 ◆

◆ 老師：謝謝妳小時候教我音樂，總是給我鼓勵和信心，雖然沒有繼續學打擊了，但現在上高中了我有加入流行音樂社喔！爵士鼓和電吉他都學的很快，校慶有表演，希望妳能來看！

◆ 老師我好愛你喔！

◆ 我很喜歡練習，因為練習讓我心情變好！

講師之間彼此學習激勵的共好效應，是教學系統最大的進步能量。

劉慧玲也記得自己第一次示範教學時，張口結舌又發愣的糗樣，後來看到別人精彩的教學方式，加上觀察資深講師的技巧，在不斷的模仿學習下，以及系統開辦初期一次又一次的密集示範教學，讓她迅速累積經驗、調整自己，終於能在短時間之內引導孩子進入音樂情境，並且享受打擊樂的驚奇與想像。

團體成長的「共好」效應

在這個大家庭中，最令講師們感動的，其實是彼此不藏私的一種氛圍。

南區講師簡亭記得自己剛開始教課時並不順利，當時班上有幾個比較活潑好動的孩子，讓還是菜鳥的她，突然必須在短時間內具備許多能力。還好當時有資深講師可以諮詢，每個星期她就和資深講師一起研討教案，就像師父帶徒弟一樣，幫助她度過難關。

講師謝佳燕也有類似的經驗，她的第一個班級是接手別人的舊班，當時她非常惶恐，所幸輔導她的講師恰好是高雄區講師的組長，於是她每個星期有兩天就會到資深講師家裡，有時一起做教具，有時則是學習資深講師的教學方式，資深講師如何講課，她就一字一句的記下來。一段時間之後，謝佳燕終於在孩子們身上看到回饋，也得到家長的信任，讓她有力量繼續走下去。

「共好」似乎是大家的共識，早年從朱宗慶帶著樂團團員們學習，然後是資深老師帶領新進老師，如今這樣的師徒制已真正制度化，變成師資培訓的一部份，每位新進講師都會有一位專屬的資深講師陪伴，在學習與教學的路上永遠不孤單。

奏，因此合奏教學及帶領技巧也是講師培訓重要的課程之一。教學總部曾邀請指揮家江靖波、張佳韻，傳授指揮技巧。而朱宗慶打擊樂團的團員們，更是以自己在舞臺上演出的多年經驗，實際指導講師們如何帶領小朋友合奏，讓講師們可以立刻運用在課堂上。

知識不是來自權威，而是來自同儕的學習。講師陳葳認為，以前是一個人練習，培訓過程中則是大家一起練，只要一個人有創意，其他人就會被激發。這種彼此成長的愉悅感是無法形容的，難怪在三個月的相處之後，結訓時大家會哭成一團。

挫折中求進步的試教過程

雖然經過密集的培訓與試教，一旦真的要上場時，難免還是會緊張，對於儲備講師而言，教學中心的示範教學是最令人忐忑的部份了。北區講師張素玲和劉慧玲都曾有示範教學的失敗經驗，中區講師吳琇惠也記得第一次示範教學時，她把教材背得熟透，連有聲教材都快要聽爛了，肢體動作也記得牢牢，但還是壓不住一顆緊張的心。

「克服教學困境的最佳辦法就是──看課。」張素玲笑道，過去她對於教學及遊戲的引導步驟一直無法突破障礙，明明玩「大白鯊」遊戲時，小朋友是站在圓圈圈中的小魚，但玩了一陣子之後，不知為何就變成自己在圓圈圈裡。後來經過多次的看課之後，發現每個老師都有自己的特質，即便是相同的教案主題，也能發揮不同創意而產生各種教學方式，漸漸在觀摩中也找到自己的方向。

時樂團已搬到臺北大直，她和一群同學從南部上臺北報考，考上後沒地方住，還借住在一個學妹家頂樓睡大通舖，每天坐很久的公車到大直上課，對打擊樂不是很了解的她們，在課程中第一次學習馬林巴木琴，重新建立音樂教學概念。

第二期的北區講師劉慧玲，當年乾脆就住在大直的排練室，完全沒有教學經驗的她，因為觀賞朱宗慶打擊樂團和日本打擊樂家北野徹的演出，觸動了她的心靈，因而決定報考講師。當期二十五位結業講師中，有許多具團體課程教學經驗的前輩，她們像家人般相處，分享教學心得，更令她感動的是，在結訓時，包括她在內有五位沒有任何帶班經驗的講師，朱老師還特別鼓勵了一番。

由於系統的打擊樂課程非常重視合

在講師職訓培訓期間，來自全臺灣的講師們一起生活、一起上課，往往也建立了革命情感。

每年一度的大研習，以及不定期舉辦的教材研習會議，也是講師們吸收新知的重要管道。

朱宗慶也十分鼓勵講師進行個人進修，多年來，也有許多講師在國內藝術或教育類研究所進修。而每年教學系統所舉辦的晉級考試，更是講師們挑戰自我的最佳機會。對於講師來說，每個階段都有不同的學習挑戰，也有更多的知識等著去學習，這個沒有畢業證書的終身進修之旅，是講師們自我成長的熱情展現，也是孩子們最好的榜樣！

培訓課程建立革命情感

在講師職訓培訓期間，來自各地的講師們一起生活、一起上課，往往也建立了革命情感。資歷已有二十四年的第一期講師李璧如還記得，當時大家一起在樂團永康街的地下室上課，看到舞臺上的朱老師竟出現在課堂上，還不敢相信自己的眼睛。

第三期結業的南區講師謝佳燕也記得，當

在教材研討課程中，除了讓講師了解教導的方式之外，每個單元結束後，也會讓講師進行試教，透過試教，測試講師對於教材的理解程度，也讓講師能真正吸收教材。

而實際看課，則是訓練中不可或缺的一環。朱宗慶認為，光是集訓並不夠，應該做更彈性的訓練，「看課」就是非常有效的訓練方式，透過看課，可以學習其他講師們上課的技巧，包括課程進行、教室秩序維持、和小朋友的引導互動等，讓新講師可以直接而快速的吸收，對於日後的教學有更實際的幫助。

此外，所有講師還必須學習各種兒童教育相關課程，如：兒童發展基本概念、課堂管理、班級經營、表達與溝通、發聲訓練等課程，讓講師能具有更寬廣的知識，以便實際應用於教學中。最後再經過了嚴格的教材教學及擊樂技巧評鑑，才能成為一位合格的系統講師，正式展開教學工作。

永久關：沒有畢業證書的終身進修之旅

成為講師可不意味著學習階段將告一段落哦！新任講師才正要開始進入永久學習領域呢！

除了平日繁忙的教學工作，每個月各分區講師都會定期召開兩次會議，分享平日的教學經驗，也利用開會時進行各項充電課程。此外，每年一度的主任、講師、行政同仁三合一的大研習，以及不定期舉辦的教材研習會議，也是講師們吸收新知的重要管道。北區講師陳葳便認為，大研習常會安排不同領域的講座，它不一定直接和教學相關，但卻能影響自己的人生觀，進而調整教學態度與觀念。

左、左下、下：講師培訓課程中，除了各項打擊樂器的技巧教學，還有樂器維護、教材研修及肢體課程。

第二關：充實的職前訓練

入選就可以成為系統的講師嗎？那可不一定，還得看看接下來能不能通過長達四百多小時的密集職前訓練和考試，才能正式取得講師資格。

不論講師是否來自打擊樂相關科系，都會給予一套完整的訓練課程。在課程設計上，除了教材的研修之外，也包括擊樂技巧的學習，務必讓每個講師學會最正確的相關知識，以確保日後的上課品質。此外，朱宗慶也會親自為講師上擊樂概論課，透過課程，讓講師清楚體會系統的教學概念和理想。

對學生的啟蒙教育來說，教學系統的講師扮演著非常重要的角色，有的孩子上手容易，有的孩子需要多一點時間，學習步伐的快慢不應成為教育唯一的判準，講師們必須「感同身受」，並且「因材施教」，相信透過教學的引導，最終都能有一番成就。

優秀的講師，他們必須經過重重關卡，經年累月的磨練，才能成為一個「超級大磁鐵」，牢牢吸住小朋友的心！

重重關卡培育出優秀講師

第一關：嚴格的資格考

每年，系統會視各區講師出缺的情況進行招考。講師的招考分為兩部分，第一是音樂基本能力的測驗，包括樂理、聽寫，第二部分是面談，包括視奏、視唱、自選曲演奏，以及講師儀表、談吐、臨場反應、生涯規劃等，經過嚴格的篩選後，通過考試的預備講師，開始進入第二關。

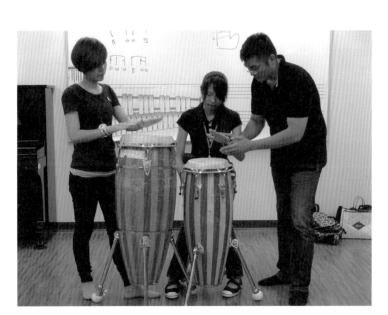

團員盧煥韋（右一）指導講師們康加鼓的演奏技巧。

「老師！老師！」剛進教學中心的小小孩，還沒卸下打擊樂書包，一股腦的奔向講師，硬要老師抱抱親親，才心滿意足的回到媽媽身邊，等著進教室上課。這不是天方夜譚，而是各地教學中心上演的溫馨好戲，許多媽媽都打趣的說：「簡直就看不下去了，我們家小孩對老師比對我還好呢！」

除了教學中心的經營環境之外，朱宗慶最重視的就是講師了，他們常常是孩子第一位音樂的啟蒙者，因此必須更清楚系統的理念，維持最優異的教學品質。只要是經過遴選通過的教師，還要經過四百小時的密集職前訓練，才能正式面對小朋友。

教學系統初誕生時，主修打擊樂的講師並不多，前來報考的大多是音樂系其他樂器主修的畢業生，甚至還有少數是非音樂科系的老師。朱宗慶認為，不同階段的課程有不同的師資需求，初期只要具備音樂基本能力，再加上「愛心」及「耐心」，就是打擊樂啟蒙的師資條件，隨著孩子不斷升級，講師也必須經過一個個教學階段及多次的培訓學習，專業能力就會愈來愈厚實。

朱宗慶認為，在音樂學習的啟蒙階段，「對」、「錯」不是權衡重點，興趣引導才是最主要的目的。一位成功的音樂教育者，應該扮演輔助、引導及鼓勵的角色，對孩子的未來才有幫助。因此，這四百小時的培訓，正是為了淬鍊出

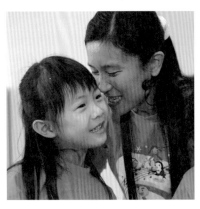

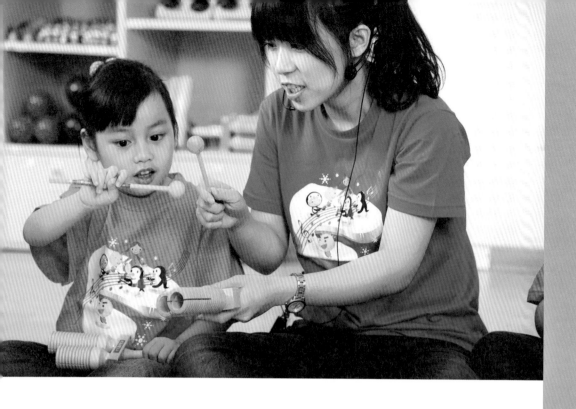

千錘百鍊的
師資培育

一位講師的誕生，
如同一個生命的淬鍊，
除了長達四百小時的密集訓練課程，
還有永不間斷的專業進修與藝術陶養。
在這樣認真的態度下，
教學的推廣耕耘將綿延不息！

慢帶入技術層面，就不會覺得很難，甚至可能把遇到的問題當成挑戰。教學系統的目標，就是希望透過老師引導、深入淺出的教材，以及父母的溝通鼓勵，讓孩子真正從學習中得到快樂。

音樂其實很好玩，孩子在音樂裡玩得盡興，也在不知不覺中激發出對音樂的熱愛。

二十五年前，朱宗慶打擊樂教學系統就是這樣喚起了不一樣的心跳與心動，在打擊樂教學系統悉心設計的學程中，各年齡層的孩子都能得到量身訂做的課程，提供體制外的一個音樂教學管道與環境，甚至放眼望向更遠的生涯規劃；藉由打擊樂這個媒介，讓音樂成為一生的朋友、一輩子的資產。無論是情感的抒發、性情的陶冶，當孩子們因為親近音樂而感到愉悅時，其實他們和音樂家一樣，都已踩在音樂國度的沃土上了！

◆ 家長篇 ◆

看到寶貝下課後燦爛的笑容，就知道音樂所帶來的快樂！送給寶貝的禮物是快樂的接觸音樂，希望在成長的過程中能帶給她更多的歡樂，當逐漸長大受到社會洗禮後，在心煩意亂時能用音樂排除雜亂的思緒，當身在異鄉思念家人時，能用音樂回味與家人共處的美好時光，當遇到苦難時，能用音樂撫慰受傷的心靈；與所能給予的財富相比，深信音樂能帶來的力量及幫助會是更大、更無限，更無價的。

樂樂班家長　寶貝媽媽

孩子在音樂裡玩得盡興，就會在不知不覺中激發出對音樂的熱愛。

例如教室空間都有一定的標準，並且有吸音與隔音設施，目的是將打擊時的音量分貝數調到標準，它所產生的聲響可能還比不上窗外傳來的車水馬龍聲。此外，使用的樂器也很重要，教室所使用的樂器包括教室使用及隨身攜帶兩種，無論是哪一種，都經過細心挑選，只要配合課程和老師的帶領，進行樂器的安排練習，其音量都在安全範圍之內。

除了聽力之外，系統也很重視運動傷害，任何樂器的學習若是不注意，對兒童都會產生影響。打擊樂十分適合小朋友的生理發展，因此所造成運動傷害的比例是最低的，孩子的肌肉發展初期是以大肌肉為主，然後慢慢發展到小肌肉，所以系統的課程安排也以此為趨向，對孩子而言是相當安全的。

學習音樂難不難？若是一開始不以技術為唯一追求目標，而是用引導的方式鼓勵學習，慢

不一樣的心跳與心動　　**38**

既然要保護耳朵，就必須留意日常接觸的各種聲音，聲音的來源很多，包括器樂、人聲，或是馬路上的舟車往來聲，打擊樂只是其中的一種。或許正因為打擊樂器容易發聲的特性，而打擊也是人類與生俱來的本能，人們很容易就可以製造出聲音；加上「打」、「擊」這兩個字給人的印象，無怪乎打擊樂會讓眾家長們擔心了。

所以，系統的每間教室都很小心地規劃。

在幼兒的身心發展過程中，「遊戲」是很重要的，能讓幼兒沈浸在其中而渾然不覺時間流逝。

器之後，它們不僅將帶領孩子進入打擊樂的快樂園地，更可以利用這些樂器開發出更多創造力。

在敲敲打打之中，孩子們很容易就找到成就感；也因為打擊樂強調合奏的特性，無形中也增進孩子的合群性與同理心；而打擊樂器多元豐富，甚至是寶特瓶、木桶、紙箱等生活用品，都可以開發出不同音色，當成「另類」打擊樂器，也讓孩子的創造力得到更多啟發。經由打擊樂，小朋友可以找到一條進入藝術國度的道路，無論是音樂、美術或戲劇，在這兒都變得可愛又可親。然後在老師的帶領下，循序漸進而持續的學習，自信地突破每一次的挑戰。

打破大家對打擊樂的刻板印象

雖然打擊樂課看起來十分新鮮，但畢竟當時國人對它的概念才剛起步，所以也有一些刻板印象，挑戰著系統的主任與講師們。

講師簡亭記得，當時有家長問她：「打擊樂是不是就在打鼓？」另一位講師李璧如也記得有一位家長說：「不是來這裡打打鼓發洩就好了嗎？為什麼還要學認五線譜？」不僅如此，「學打擊樂耳朵會不會壞掉？」這是系統創立之初，教室主任最常被家長問到的問題，也是第一個要打破的刻板印象。

其實不只是家長擔心，系統更重視這一層保護。尤其對於音樂家而言，耳朵更是重要，不但是接觸音樂的第一線，而且還要能感受、分辨聲音；學音樂的人不但要懂得保護耳朵，還要訓練自己的耳朵，有了聽力敏感度，才能進一步感受與表達音樂。

以，「朱宗慶打擊樂教學系統」在設計之初，便針對孩子天生喜歡敲打的本能，透過遊戲、身體律動、歌唱、說故事、演奏、音樂欣賞等活動，讓孩子在自然愉悅的情境下感受音樂，引發對音樂的興趣，進而訓練自己的聽力與記憶力，培養音樂的技巧與能力，最後讓音樂進駐家中，成為全家快樂與生活品質的泉源。

為了讓孩子們都有「玩」音樂的感受，系統特別開發了炫目的打擊樂書包，裡面裝了琳瑯滿目的打擊樂器，幾乎所有的小朋友打開書包，就會「哇！」的一聲，興奮地把這些小樂器一一拿起來把玩，這個書包，是許多「系統寶寶」們的共同回憶。朱宗慶打擊樂團2的吳珛至今記憶猶新，當年爸媽帶她去打擊樂教室時，她一見到這個書包，就賴在櫃臺大哭不願意走，直到爸媽答應讓她上打擊樂課為止，可見打擊樂書包有多麼吸引人！

可別小看這個書包，它可是具體而微的呈現了打擊樂的大世界哦！雖然裡面都是小樂器，但是教學系統卻是費盡心思，對品質的要求也是一絲不苟。以高低木魚和玩具槌為例，為了符合教學需求，教學系統不但自己找廠商設計開模生產，還請廠商提供材料無毒證明，在注重原創性之餘，還能兼顧安全性，讓所有的家長和孩子可以安心無虞。

孩子們背上了書包，心情自然也會轉換，認知自己是教室團體的一份子，而在認識了這些樂

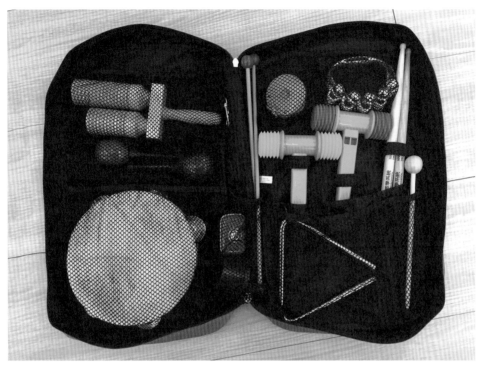

別小看這書包，裡面的樂器在原創性與安全性都費盡心思，具體而微的呈現打擊樂的大世界。

孩子，你開心嗎？

板橋中山教學中心主任江秋岑還記得，當初系統教室剛開辦時，孩子們幾乎都是迫不及待衝進教室，有時還會帶著興奮的尖叫聲，這些孩子如今都已成人，繼續帶著他們的孩子，尖叫衝進教室，上演同一齣戲碼，似乎連問一句「孩子，你開心嗎？」都是多餘。

在幼兒的身心發展過程中，「遊戲」是很重要的，因為所有的幼兒都是在遊戲之中學習、成長，也唯有遊戲時的快樂氣氛，能讓幼兒沈浸在其中而渾然不覺時間流逝。兒童對音樂的接受力最強，所

不一樣的心跳與心動　　*34*

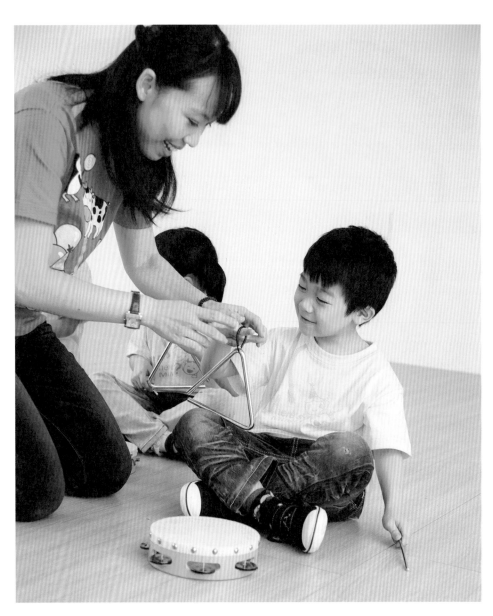

打擊樂對於初次接觸音樂的孩子而言，是很合適的入門管道。

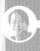

原來，音樂可以透過「玩」來學習，而且可以影響身邊的人。雖然音樂的範圍很廣，例如聽力的培養、聲音感受的引導，還有視譜能力的訓練、演奏技巧的鑽研等，但只要方法正確，而且讓孩子發自真心的喜歡音樂，能夠持續累積，無論從哪一個角度切入，都能進入真善美的境界。

只不過，當年在創立打擊樂教學系統時，要打破「學音樂＝學樂器」這個觀念，著實也花了一番工夫。固然，在音樂學習裡，「樂器演奏」占有一定的分量與意義，也是音樂教育的方法之一，但學會演奏樂器，並不全然是音樂教育的目的，而且若學習的過程中操之過急，或是接觸到不理想的學習方法，很可能就抹煞了人類天生喜歡音樂的本能及感受。

朱宗慶認為，任何的才藝學習都必須經過啟蒙階段，學習音樂亦然。進入音樂的管道很多，不論是鋼琴、小提琴、打擊樂或其他樂器，都有不同的特性，適合不同個性的小朋友，只要能引發孩子學習動機和意願，就是好的選擇。就打擊樂而言，由於它符合人類敲敲打打的天性本能，所以顯得格外平易近人，對於初次接觸音樂的孩子是很合適的入門途徑；此外，三到四歲幼兒的大小肌肉還在發育階段，打擊樂器的特性既能讓大肌肉充份運用，又能訓練小肌肉的協調性，也符合孩子的生理發展。

「教室的門開了，我搶著和樂器們握手，音樂豆豆鑽進我的身體裡，我的心兒撲通撲通地跳著。媽媽說我是來學打擊樂的，可是我覺得我好像是來玩的耶！」

無論是二十五年前創立打擊樂教學系統，或是二十五年後的今天，孩子們進入打擊樂教室的心情都是一樣雀躍，為什麼？因為敲敲打打是人類與生俱來的本能，心跳則是上帝賦予人類的節奏。親近音樂其實很簡單，這一點在孩子身上特別明顯！只是大人們總想得太難。

大人們想得有多難？有些家長認為，所謂讓孩子「學音樂」，就是去挑選「某樣樂器」來學習，而當孩子慢慢能夠彈奏這項樂器，也就慢慢學會了「音樂」。這樣的學習方式相當普遍，但朱宗慶卻認為：「你不一定要成為音樂家，也可以盡情地喜歡音樂、接觸音樂和感受音樂，給他啟發和能量。」對孩子而言，音樂是那麼自然美麗，音樂的學習和接觸，原本是快樂而自然的事。

這個理念在孩子身上有了最佳的體現！在朱宗慶打擊樂教學中心上課的柏仁說，他很喜歡打擊樂，因為老師會教小朋友用自己的身體當樂器，拍打出好玩的節奏。柏仁不但自己拍著玩，回家還教奶奶和他一起玩，現在打擊樂成為祖孫兩人最佳的消遣活動。

不一樣的心跳
與心動

大膽挑戰學習音樂的傳統方式，
打破大家對打擊樂的刻板印象，
是一種從「喜歡」出發的教育觀，
然後透過引導，
帶來不一樣的心跳與心動。

不一樣的心跳與心動　　30

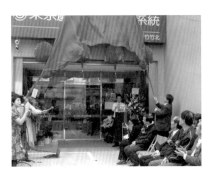

朱宗慶為新竹竹北教學中心揭幕，從此竹北也有了打擊樂學習基地。

藝文中心。「這兒百分之九十是外縣市移居的住民，和我的學經歷相仿，大家幾乎都是科技出身，對音樂的了解也很有限。」在這樣相同的背景下，林維鵬把自己從科技人變身音樂人的經歷告訴大家，用他們聽得懂的話語，建立家長和孩子們的信心，以及對音樂學習的正確觀念，而他的用心也感動了當地媒體，開幕當天，媒體記者們還特地前來採訪報導呢！

而在清水的陳錦泉，則是開著廣告車往大街小巷鑽，鄉下地廣人稀，他不但在清水做掃街式宣傳，還開到鄰近的苑裡、大甲、梧棲、沙鹿等地，以自己孩子學習的親身經歷，費盡唇舌向大家解釋系統的教學理念。有的阿公阿嬤不理解，還問他：「打鼓還要補什麼習，還要花錢去學？」但真正了解的家長們，卻是滿心感謝，常常對陳錦泉說：「我們想學但沒地方學，還好你辦了這個教學中心。」讓陳錦泉覺得努力是值得的。

二十五年倏然過去，臺灣的打擊樂種子就在這樣艱困的環境下發芽茁壯，原本的一片片荒地，在創辦人朱宗慶的堅持，以及一群志同道合的主任共同耕耘下，已成為一方方沃土，讓臺灣的打擊樂教育，成為另一個全球矚目的奇蹟。

臺中清水教學中心主任陳錦泉（右圖）和新竹竹北教學中心主任林維鵬，不約而同買地自建，其用心也吸引了當地的媒體採訪。

陳錦泉本來想租房子設立教學中心，後來覺得系統的裝潢和設備都和一般補習班不同，便決定買地自建，他們投入了三千萬，以三年的時間完成所有硬體設施，如今這棟美侖美奐的兩層樓獨棟建築，已成為清水文化藝術示範道路上最明顯的地標。

「我們竹北以前也是文化沙漠。」綽號「大鳥主任」的林維鵬，之前是臺積電的工程師，女兒幼稚園時開始接觸打擊樂，夫妻倆因而對打擊樂教學系統產生興趣，基於之前的工作經驗，林維鵬認為「要做，就要做產業的龍頭」，因此他們選擇「朱宗慶打擊樂教學系統」這個品牌，作為另一個事業的開始。

從勘地到建設，一磚一瓦林維鵬都投入了感情，一年之後，竹北教學中心落成，當時舉目望去，四周都是空地，和現今的繁榮不可同日而語，多年來的經營，也讓這兒成為當地重要的

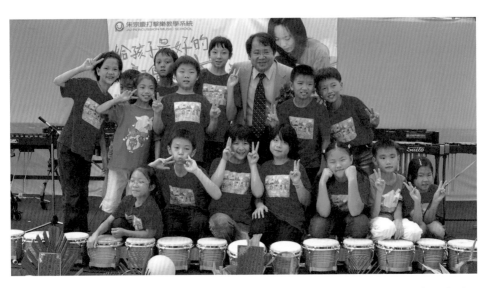

臺中清水教學中心開幕當天，還有系統學員們精彩演出，朱宗慶特別與這些可愛的擊樂小種子們合影。

讓荒地裡開出音樂之花

二○○五年進入系統的臺中清水教學中心主任陳錦泉主任，以及二○○七年進入系統的新竹竹北教學中心林維鵬主任，則是另一種篳路藍縷的代表性人物，他們不但選擇了偏離都會區的清水與竹北，還買地自建教學中心，硬是要讓音樂荒地開出燦爛的花朵。

「我們清水是鄉下地方，從臺中要開四十分鐘的車才能到，當初開設教學中心時，連朱老師都存疑。」陳錦泉說，他的四個孩子都學音樂，老大學打擊樂時，清水當地沒有師資，還大老遠跑到臺北拜師，非常辛苦。當他看到臺中大墩有打擊樂教學中心時，便覺得有興趣，後來太太陪小孩到維也納進修時，看到來自各國的學生都能融滙一堂，更是心生感動，兩人便決定建立一間音樂教室，不把利潤放第一，要讓鄉下孩子也有地方可以就近學音樂。

體空間較小，看不出特殊性，讓李宜容想要另覓場地。

後來在系統顧問的陪同下，李宜容很幸運地租到了長榮女中的教學大樓，一百三十二坪的空間，融入自己的想法來裝潢，臺北的教學總部也派人支援行政與管理。李宜容還特別在櫃臺下方設計了木琴的琴鍵，讓大朋友和小朋友都能認識馬林巴木琴、認識打擊樂。她笑道：「打擊樂不是只有打鼓而已！」一九九四年三月，丹青教學中心順利搬遷，報名的家長排成長長的人龍，這次招生果然二百二十人滿額。二〇〇九年，教學中心又移至現址，以更新穎舒適的環境，並改名為凱旋教學中心，繼續服務臺南的家長和小朋友。

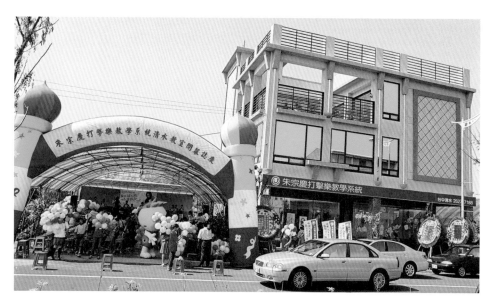

臺中清水教學中心現已成為清水文化藝術示範道路上最明顯的地標。

臺南丹青教學中心的李宜容則是戰戰兢兢，因為臺南素來是文教氣息最濃厚的城市，也是全臺灣音樂學習人口最多的地方，小提琴家胡乃元和蘇顯達、鋼琴家陳瑞斌都是臺南人，在這樣的環境設立一所全新的打擊樂教學中心，是優勢也是劣勢。「打擊樂是塊處女地，大家都沒有接觸過，如果能被市民接受，就佔了優勢。劣勢則是長久以來的音樂學習中，鋼琴和小提琴一向是主流，如何打破父母的觀念，是一大挑戰，所有的人都在觀望。」

這些觀望的人，除了家長之外，還有其他的音樂教室。

李宜容記得當時舉辦示範教學，許多參與過的小朋友都說「朱宗慶打擊樂教學系統的示範教學比較好玩」，因此吸引了其他音樂教學機構來參觀，但她相信只要有好的教學內容，一步一腳印努力推動，不必在意別人的眼光。

即便如此努力，丹青教學中心一開始招生狀況並不符期待，還有家長打電話來詢問，一聽到是打擊樂，就說：

「啊？打鼓而已哦！」李宜容趕緊解釋：「不止啦！還有馬林巴木琴啦！」而且因為當時教室地點在補習班的三樓，整

右：主任李宜容（右二）與教學總部同仁及團員合影。
左：臺南凱旋教學中心開幕，行政同仁們與豆莢寶寶合影。

朱宗慶打擊樂團兒童音樂會的宣傳照中，教學系統的小朋友常常是主角，其中也包括盧梅枝、盧梅葉主任的孩子。

挑戰音樂教育大本營

　　有了教學中心之後，招生就是每季最重要的任務之一。

　　當時招生的方式還很傳統，就是傳單、DM、海報，比照樂團宣傳音樂會的方式，開一臺宣傳車到處跑。朱宗慶也經常舉辦說明會，他講完之後，主任再去跟學生或家長談。或許是北部民眾對於新觀念的接受度較高，板橋中山教學中心第一次招生就有一百五十人，而新店大豐教學中心在盧梅枝的積極「運作」下，把過去不喜歡練鋼琴而輟學的小朋友找回來，也創下二百四十七人的佳績。

　　相較於北部的活力滿點，

板橋中山教學中心舉辦結業音樂會，
江主任頒發結業證書。

太多不合乎實際要求的法規限制，因此許多才藝教室寧願選擇不立案經營。但朱宗慶還是堅持要立案，因此只要教學中心無法通過立案拿到營業執照，他寧可放棄，即便造成龐大損失，也不願落人口實。他記得有一間位於桃園的教學中心，就是因為拿不到營業執照，不到六個月就得移往他址，成為經營時間最短的教學中心。

「為了配合朱老師的要求，我們找房子也找得很辛苦！」江主任笑著說，一開始是配合十五坪地板教室的隔間，後來教室規格升級，隔音設備的要求更高，牆壁要有三十六公分，裡面必須有鐵架和吸音棉。為了符合規格，江主任一共搬了三次家，最近的一次搬家在二○○三年。「這也算是一種求新求變吧！」

學中心，主任江秋岑原本是市公所的公務員，因為自己的孩子已屆學齡期，加上認同朱宗慶的教學理念，所以毅然辭職，轉而經營打擊樂教學中心。令她印象最深刻的，莫過於「立案」這件事了。「當時規定才藝教室必須登記為補習班，而且很少有人立案，我那時候去登記立案時，還有人問我幹嘛要立案！」

確實當時因為申請條件非常繁瑣，而且有

「合法」是第一個要求

　　而在教學環境上，朱宗慶基於以往樂團的練習經驗，以十五個孩子使用樂器所需要的空間與設備來評估，認為十五坪是最合適的教室空間，後來成立的專修班由於上課內容更具規模，因此教室擴大為二十五坪。朱宗慶對於教學中心的要求非常嚴格，尤其是安全、隔音、音響及合法性，一絲不苟。此外，光線要充足，木地板不能太滑，飲水機的水不能燙到小朋友，所有的聲響都要透過分貝機來測試，用科學化的方式，真正的符合標準分貝的要求。如果不符合要求，他就會以快刀斬亂麻的方式，將經營權收回來，由教學總部直接管理。

　　一九九二年一月開班的板橋中山教學中心，是打擊樂教學系統第一批開幕的教

江秋岑主任（左）邀請朱宗慶親自對家長說明教學系統的理念。

手，是陽明醫學院的高材生，而且還有學音樂的背景，相較之下，只有舞蹈教學經驗的她似乎略遜一籌，但後來系統卻選擇了她，理由是：「條件雖然很重要，但是經營教室的態度更重要。」

事實證明，懷著知遇之心的盧梅枝，的確未曾辜負朱宗慶的期望，不但全心投入，還把妹妹盧梅葉一起拉下水，擔任雙和教學中心的主任，兩姊妹的孩子也成了最資深的「系統寶寶」。甚至連爬玉山攻頂時，盧梅枝也不忘把三個代表教學系統的「豆莢寶寶」玩偶帶去合照，可說是一片赤誠。而李宜容更是將所有經驗歸零，重新學習經營管理，與講師行政人員一起打拚至今，說起音樂教育仍是滔滔不絕，似乎有用不完的熱情。

右：連爬玉山登頂時，盧梅枝也不忘把三個代表教學系統的「豆莢寶寶」帶去合照。
左：新店大豐教學中心小朋友應邀演出。

我希望教學中心不僅是小朋友學習音樂的場所，家長們也可以在這個環境中感染藝文氛圍，或是得到一些藝文資訊。

　　前任新店大豐教學中心主任盧梅枝，回憶二十五年前開設教學中心之前，曾有一個強勁的競爭者，他們的硬體建築、設備條件、地理位置都比較好，但是在面談之後，朱宗慶最終卻選擇了她，並且親自出席開幕儀式，讓她相當驚訝與感動。

　　「朱老師說，地點再找就有，但是理念契合的主任卻是可遇而不可求。」盧梅枝回憶道。

　　臺南丹青教學中心主任李宜容也有類似的經驗，當年和她同時爭取加盟的對

成本不低，所以也不可能有非常豐厚的收益，若是一開始即抱持著「賺錢」心態加入，最後肯定是會失敗的。

新店大豐教學中心當年的外觀。

一九九一年，朱宗慶創辦打擊樂教學系統，許多人都感到好奇，當時無論是教材編寫、師資培訓、教室規格、經營管理，都是從頭開始！朱宗慶身為系統創辦人，對於品質及理念自是非常堅持，因此首先成立教學總部，負責教學系統的各項事宜，並在當時教學總監梅苓及系統顧問高哲彥的協助之下，開始尋找合作伙伴。

理念契合與經營熱忱最重要

朱宗慶對於教學中心的品質採取最高標準，而主任是每個教學中心的靈魂人物，因此在選擇合作夥伴時，除了考量他們對兒童音樂教育的理念是否契合之外，他們是否有經營的熱忱，人格特質是否符合要求，都在他的思考範圍內。畢竟，經營一個「音樂教學中心」並不容易，它的

《韻新壇樂》

朱宗慶　為打擊樂揭新頁

首創「打擊樂教學系統」 積極向國內外推廣音樂教育

記者 林蓮珍／報導

打擊樂家朱宗慶自七年前創組打擊樂團風靡全國，再度開創新頁，首創獨特的「打擊樂教學系統」，積極向國內外推廣。

朱宗慶表示，此套打擊樂教學系統結合了音樂家、教育家、心理學家、行政管理專業人員等，依據人與生俱來之敲擊打的本能與喜好，透過打擊樂的豐富資源與特色，加上人的學習自動機能，自幼兒至老人，通俗至嚴肅，循序漸進的推展音樂教育。

「朱宗慶打擊樂教學系統」計畫以十五年來推展，第一個五年以四至十二歲的兒童為主，第二個五年以十三至三十歲的青少年與青年為主，第三個五年以六十歲以上的老人為主，預定於十五年內完成此套教學系統，並將積極推展至新加坡、香港、大陸等華語地區以及歐美各國。

目前，「朱宗慶打擊樂教學系統」，已打台北、永和、板橋、基隆、台中、高雄、屏東等地，預定二年內於各縣市將至少有一個打擊樂教學中心，日後，這些教學中心將不僅成為朱宗慶打擊樂團於各地區的後援單位，更將地成為小型的文化據點，共同為推廣文化藝術而努力。

← 「朱宗慶打擊樂教學系統」初期以兒童為對象，培養其對音樂藝術的興趣。

教學系統初成立時，報章雜誌均大幅報導。

篳路藍縷的
草創時期

打擊樂教學系統創立之後，

面對的即是一連串未知的挑戰。

兒童教育影響孩子的一輩子，

沒有一個環節可以掉以輕心。

辛苦耕耘的眼淚與汗水，

就讓孩子們像風一樣的笑語來吹乾。

南共舉行了三場系統說明會，開始尋找有志於兒童音樂教育，並且具有共同理念的合作夥伴，教學中心開放的地區和數量也採取穩紮穩打的方式，他不要打擊樂教學系統以升學掛帥或技術掛帥，而是要成為普羅大眾的「音樂教學中心」。

◆家長篇◆

因為老婆工作的變動，這一期的課程，換成了我陪宮丞一起上課，從旁觀者變成參與者，這也讓我有了不同的感受，可以接觸到不同的事物，最重要的是可以跟孩子一起玩音樂；每週五宮丞都會跟阿公阿嬤說他要去上學了，別的事情沒記得那麼清楚，要來上打擊樂的時間都不會出錯，可見他是多麼期待。

從陪宮丞進去上課之後，有一點感觸是比較明顯的，就是創意的開發，在課堂上都會用有趣故事來引導，讓小朋友進入豆莢寶寶的世界，認識各種樂器的聲音和可能性，並透過音樂及律動，模擬各種情景，如海底的世界、游泳、海浪的聲音…等，讓肢體也能充分發揮創意，宮丞在每一次上課都玩得很開心。

在家的時候，每當要練習時，他總是跑得比姊姊快，在一邊聽音樂一邊跳舞時，有時忘記了課堂上所教的動作，自己還會發明新動作，我想這應該是老師的教學開啟了孩子的創意，豐富了他的想像力吧。

樂樂班家長　宮丞爸爸

宗慶此時創立打擊樂教學系統，則是從另一個角度，以打擊樂器為媒介切入音樂教學，這也是國內第一個打擊樂教學系統。

在朱宗慶的想法中，打擊樂很適合用來作為兒童音樂教育的敲門磚，因為打擊樂是以打擊為主，肢體為輔，而心跳就是最好的節奏，對人類來說，它是一種最自然的音樂型態。不僅如此，打擊樂的樂器非常多元，包括鐵琴、木琴、邦哥鼓、康加鼓、沙鈴等等，甚至生活中信手拈來皆是，像是紙箱、塑膠袋，甚至鍋碗瓢盆，都可以作為打擊樂器，就算身邊沒有東西，只要彈彈手指、拍拍手、打打肚子，整個身體就是最好的打擊樂器。

孩子的想像力是無限的，透過豐富多元的打擊樂器，他們可以聽到各種不同的音色，然後藉此表達自己的情緒，發揮自己的創意。朱宗慶不希望一開始就用「技巧」來扼殺孩子的興趣，相反的，在孩子與打擊樂初次接觸時，技巧不是最重要的，他希望用豐富教材及趣味的方式，引領孩子進入音樂的世界，因此小朋友能夠快樂玩音樂。此外，打擊樂的合奏特性，讓孩子在一起練習時，可以互相幫助，是很好的合群練習。而當他們長大之後，不但擁有了音樂這個好朋友，也成為樂團的小小粉絲和表演藝術的潛在觀眾，有意願走專業之路的孩子，甚至還能培養為未來的音樂家。

朱宗慶愈想愈高興，也更積極地擘畫教學系統的藍圖，一方面進行系統的組織計畫，另一方面還要編寫教材、培養師資，而在音樂專業之外的部份，只能根據過往的演奏教學經驗去判斷和規劃，例如內部環境的裝潢，以及經營者的審核、講師的挑選等，朱宗慶在臺灣北、中、

創造一個輕鬆玩耍的環境，讓孩子們透過「玩」的過程，去感受音樂、喜歡音樂，然後才進入學習的階段。

第一個本土打擊樂教學系統

二十五年前，臺灣已有許多兒童音樂教學體系，如：「山葉YAMAHA」、「河合KAWAI」、「奧福」、「高大宜」、「林榮德音樂教育中心」等，也各自在音樂教育與推廣上扮演重要的角色，朱

朱宗慶透過兒子的成長，發現喜歡敲敲打打是孩子的本能，因而認真思考創辦打擊樂教學系統的可能性。

的人已經遠遠超乎他的想像！

不給孩子壓力的音樂學習

　　於是，朱宗慶開始認真思考創辦打擊樂教學系統的可能性，什麼樣的學習方式，對孩子們來說是比較好的呢？

　　朱宗慶開始回想自己的童年，小時候和音樂的接觸來自四面八方，廟口的野臺戲、祖父的南管、叔公的胡琴、叔叔的口琴，還有學校的管樂團和哥哥的爵士鼓，都成了他的養分，即便是後來選了當時冷門的打擊樂，父母也從不加以干涉。這樣的自由放任，反而讓他對音樂是真正的「擇其所愛」，即便是學習之路再辛苦，也都能甘之如飴。

　　「學習音樂就應該是這樣的環境！」朱宗慶認為，二十五年前的臺灣，有很多小孩很早就開始學習樂器，但也許是受到當時升學主義考試掛帥的影響，無形之中，老師和家長便對技術的展現產生了過度的期待和要求，使得原本對學音樂懷抱著興奮之情的學生，很快就因為壓力而打了退堂鼓，音樂變得不好玩，學習的動力也一點點流失殆盡。無怪乎許多調查顯示，在臺灣學音樂的孩子裡，許多的孩子都會中斷學習，有受挫經驗的「藝術中輟生」並不在少數！

　　「對於專業的學生，嚴格要求、適當協助就會成功；但對於以興趣為出發點的學生，你要抓著他的手，不斷的鼓勵，不斷的給他機會，不斷的刺激他，讓他對音樂產生好奇心，讓他有被激勵的感覺，那是我們應該做的事情。」朱宗慶的想法漸漸成形，他要顛覆父母的認知，

童策劃了專屬的音樂會活動「讓我們這樣敲敲打打長大」，由朱宗慶打擊樂團在臺北新公園音樂臺（現二二八和平公園）演出，不但讓小朋友聽音樂，還讓他們上臺敲打樂器，這在當時是一項創舉！

這場兒童音樂會以別出心裁的方式進行，一邊說故事，一邊引出樂器，還有小丑和卡通動物穿插在其中，再加上唱遊的方式，引領小朋友認識打擊樂，進而喜歡敲敲打打，同時從聆聽音樂的過程去領悟秩序、規則和禮貌。兒童音樂會的舉辦，讓許多父母擦亮眼睛，開始關注孩子生命中的第一次「出擊」。沒想到，小朋友對於這樣的設計瘋狂投入，他們一旦抓住了鼓棒，怎麼也不肯放手，從這個時候開始，就開始不斷有人問朱宗慶：「什麼時候可以開班教小朋友打擊樂？」

對於「教學」這部份，在朱宗慶原本的規劃藍圖中，他認為自己在專業大學裡面去教課和訓練人才，樂團團員則協助指導一些要走向專業的人，或是對打擊樂有興趣的人，這樣就夠了。但後來才發現，這樣是不夠的，因為喜歡打擊樂

朱宗慶打擊樂團在臺北新公園音樂臺，為兒童策劃了「讓我們這樣敲敲打打長大」音樂會。

學音樂最重要的觀念，是要給予體驗的機會，從體驗中，去感受音樂的節奏、旋律、和聲與音色變化，以及與自己和他人的樂音互動的樂趣，進而產生想要深入探索的動機。

統，也許大家上課就不會這麼困難了。

兒童音樂會激發的漣漪

其實這樣的想法也不是憑空而來，

一九八四年，朱宗慶升格當父親，兒子的出世，讓他的父愛本能開始燃燒，也透過兒子的成長，他開始觀察孩子的一舉一動，並以自身經驗為本，讓樂團錄製一系列兒童打擊樂專輯，還為兒童設計專屬的音樂會。「動機很簡單，當時很少看到專為兒童製作的音樂會，而基礎打擊樂對於兒童認識音樂很有幫助，於是就想分享給大家。」朱宗慶笑著說。

一九八八年的兒童節，福茂唱片為兒

當時為了推廣打擊樂，朱宗慶在全臺灣進行了五十多場演講。以深入淺出的內容，搭配著打擊樂器的示範，大受歡迎。

一九八二年，打擊樂家朱宗慶從維也納回國，第一個找他的工作就是唱片公司。當時許多唱片錄製都需要演奏家的協助，而打擊樂豐富多樣的特性，更受到唱片公司的青睞，他們提出了優厚的條件，希望朱宗慶可以成為公司專屬的音樂家，然而這位二十七歲的年輕人，卻毫不考慮就回絕了，他滿腦子想著推廣打擊樂，所以也沒接受這份優渥的工作，就準備創立打擊樂團了。

推廣打擊樂的環島教學

朱宗慶一開始就為樂團訂下了「演奏、教學、研究、推廣」的目標，至於成立打擊樂教學系統，原本並不在他的規劃藍圖內。

當時為了推廣打擊樂，朱宗慶連續好幾年之內在全臺灣進行了五十多場演講，透過演講接觸的老師至少五、六千人，他以深入淺出的內容，搭配著打擊樂器的示範，大受歡迎。後來就有許多學校邀請他來教學，於是在盛情難卻之下，他一口氣教了十一所學校，每個禮拜全臺灣繞一圈，就這樣足足繞了七年。

「因為要推廣打擊樂啊！初期只要學校有需求，我一定盡力配合。」朱宗慶說，對於體制內的學生，他以學校教學為主，因此來往奔波於十一所學校，十分忙碌。而在樂團成立之後，團員也利用週末協助指導一些對打擊樂有興趣的學生，但後來星期六、日的演出愈來愈多，要抽空教學也愈來愈困難。此時，朱宗慶的腦子裡閃過一個念頭：在體制外創個打擊樂教學系

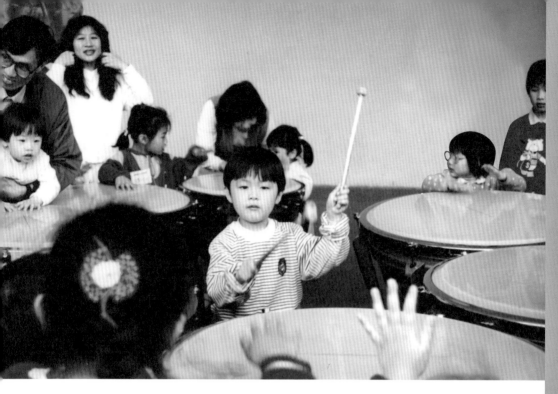

心跳的起點

你聽見自己的心跳聲嗎？

那是打擊樂最初的原點。

二十五年前，

打擊樂家朱宗慶為了推廣打擊樂，

成立了第一個打擊樂教學系統，

從此以後，

打擊樂的種子就隨著心跳聲一起長大！

第

1

樂章

聽見心跳

一九九一年，朱宗慶打擊樂教學系統成立，在那個打擊樂才剛被認識的年代，在那個「學音樂＝學樂器」的年代，創辦人朱宗慶卻以「敲敲打打如同心跳一樣是人的本能」，拉開了一條迥然不同的音樂教育起跑線，讓孩子們在充滿愛與生命力的環境下「從心出發，自信成長」。

用音樂存下孩子未來